採用担当者の心に響くポートフォリオアイデア帳

Creating your portfolio
The job hunter's idea book

中路 真紀・尾形 美幸 著

クリエイティブ業界への就職と、入社後のキャリアデザイン

はじめに

クリエイティブ業界で就職活動をするには、ポートフォリオが必要です。しかし、それだけでは内定は取れません。ポートフォリオとキャリアデザイン、この両輪が回ってはじめて結果が出るものです。また、この両輪はクリエイティブ業界で働き続けるためにも必要です。本書が、あなたの就職活動と、将来の働き方・生き方の一助になれば幸いです。

中路 真紀

ポートフォリオ制作を通して、読者の皆様のキャリアが、さらに厚みを増すことを祈っております。

尾形 美幸

● ご注意

本書は著作権上の保護を受けています。論評目的の抜粋や引用を除いて、著作権者および出版社の承諾なしに複写することはできません。本書やその一部の複写作成は個人使用目的以外のいかなる理由であれ、著作権法違反になります。

● 責任と保証の制限

本書の著者、編集者および出版社は、本書を作成するにあたり最大限の努力をしました。但し、本書の内容に関して明示、非明示に関わらず、いかなる保証も致しません。本書の内容、それによって得られた成果の利用に関して、または、その結果として生じた偶発的、間接的損傷に関して一切の責任を負いません。

● 商標

本書に記載されている製品名、会社名は、それぞれ各社の商標または登録商標です。本書では、商標を所有する会社や組織の一覧を明示すること、または商標名を記載するたびに商標記号を挿入することは特別な場合を除き行っていません。本書は、商標名を編集上の目的だけで使用しています。商標所有者の利益は厳守されており、商標の権利を侵害する意図は全くありません。

CONTENTS

CHAPTER 1　キャリアデザインとポートフォリオ

- 1-1　キャリアデザインってなに？　　008
- 1-2　学生時代のキャリアデザイン　　010
- 1-3　ポートフォリオってなに？　　012
- 1-4　ポートフォリオ制作のスケジュール　　014
 - COLUMN 1　最初から完璧を目指す必要はない　　016

CHAPTER 2　ポートフォリオの実例50点

- 2-1　デザイン＆2DCGの仕事　　018
 - 採用担当者に聞く　面白法人カヤック　　019
 - ・アプリを中心に、活動実績を幅広く紹介　　020
 - 採用担当者に聞く　株式会社コンセント　　022
 - ・アイデアがかたちになるプロセスを紹介　　023
 - ・力強いビジュアルが映える見せ方　　024
 - 採用担当者に聞く　株式会社バンダイナムコスタジオ　　025
 - ・充実したデザインの引き出しを見せる　　026
 - ・インダストリアルデザイナーらしさを出す　　028
 - 採用担当者に聞く　花梨エンターテイメント　　030
 - ・アドバイスを踏まえ、作品の大半を差し替え　　031
 - ・完成作品に加え、ラフも提出　　032
 - ・イラスト以外の分野への興味も示す　　033
 - ・目指すは、世界観を提示できるデザイナー　　034
 - ・デザインに加え、企画力もアピール　　036
 - ・手製本ならではの工夫が満載　　038
 - ・作品に加え、仕事の実績も紹介　　040
 - ・産学連携課題が評価され、採用が決定　　041
 - ・しかけ絵本のようなポートフォリオ　　042
 - ・短時間で閲覧できるポートフォリオサイト　　043
 - ・自主的な創作活動を中心に紹介　　044
 - ・コンテンツの展開力をわかりやすく見せる　　045
 - ・大好きなフードイラストをデザイン　　046

- グラフィックデザインとイラストの合わせ技　047
- 写真を使い、雰囲気やサイズ感を伝える　048
- こだわりの詰まった、上製本のような装丁　049
- デザインの使用イメージを大きく見せる　050
- もの作りへの思いを具現化した装丁　051
- 様々な作品を自分のテイストでまとめる　052
- 多彩な作品を印象的にレイアウト　054
- グラフィックの力で味わい深さを演出　056

2-2 3DCGの仕事　058

採用担当者に聞く 株式会社コロプラ　059
- 一目で選考通過を決めた表現力　060
- ゲーム業界を意識した作品制作　061

採用担当者に聞く 株式会社ポリゴン・ピクチュアズ　062
- アニメーションの適性を伝えるデモリール　063

採用担当者に聞く 株式会社サンジゲン　064
- 成長を期待させる、豊かなイマジネーション　065
- 身近なメカを忠実に再現　066
- アニメ＆ロボット。やりたいことが一目瞭然　067
- サンジゲンだけを照準に定めたラブレター　068

採用担当者に聞く 株式会社NHKアート　069
- 空間演出＆グラフィックデザインの共演　070

採用担当者に聞く 株式会社クリープ　072
- 1つの建築作品の魅力を1枚に凝縮　073
- 志望会社のニーズを分析し、構成に反映　074
- 2Dの表現力を下地に、3Dにも挑戦　076
- メインのモチーフは"自分"　077
- もの作りへの情熱がにじみ出る作品群　078
- 多彩なモデルを掲載し、造形力を伝える　080
- ハードサーフェスモデリングを極める　082
- 守備範囲の広さをビジュアルで伝える　083
- 海外大手スタジオが認めたアニメーション　084
- 得意なアニメーションに加え、リギングも紹介　085
- 研究テーマと密接に関連した作品を掲載　086
- 強みのエフェクトを中心に構成　087

- 完成映像&ブレイクダウンでVFXを紹介　088
- 得意のモーショングラフィックスを見せる　089
- 制作力に加え、リーダーシップもアピール　090
- モデリングに焦点を絞り、卒業制作を紹介　092

　　COLUMN 2　製本　096

CHAPTER 3　あなたのポートフォリオを作る

- 3-1　考え方・注意点・ワークフロー　098
- 3-2　作品選び・コンセプトの決定　100
- 3-3　デザイン・レイアウト　102
- 3-4　見出し・キャプション　105
- 3-5　自己紹介　106
- 3-6　表紙・目次　107
- 3-7　印刷・ファイリング・製本　108
- 3-8　Q&A　110

　　COLUMN 3　ポートフォリオの中扉　112

CHAPTER 4　就職と入社後のキャリアデザイン

- 4-1　就職・採用活動のスケジュール　114
- 4-2　自己分析・業界研究　115
- 4-3　クリエイティブ業界の仕事　116
- 4-4　クリエイティブ業界での働き方　118
- 4-5　エントリーシート・履歴書　119
- 4-6　筆記試験・課題提出・面接　120
- 4-7　入社後のキャリアデザイン　121

先輩インタビュー ❶　絵本作家　122
先輩インタビュー ❷　ゲーム会社勤務／3DCGデザイナー　124
先輩インタビュー ❸　グリー株式会社勤務／クリエイター　126

CHAPTER

1

キャリアデザインとポートフォリオ

—

"キャリアデザイン"は、あなたの働き方と生き方に関わる大切なものです。"ポートフォリオ"もまた、クリエイティブ業界に向けた就職活動と、その後の仕事で必要となる大切なものです。CHAPTER1では、"キャリアデザイン"と"ポートフォリオ"という言葉の意味と、なぜ大切なのかを解説します。

● 第1章　キャリアデザインとポートフォリオ

TOPICS：1

キャリアデザインってなに？

キャリアデザインとは、自分の過去をふり返り、それを踏まえて、
自分の未来の"働き方"と"生き方"を設計することです。
なぜ、キャリアデザインが必要なのか学びましょう。

キャリアデザインの進め方

　キャリアデザインは、自分の過去から現在にいたる道のりをふり返り、現状を把握することから始まります。続いて、将来の目標を設定します。さらに現状と目標との差を認識し、その差を縮めるための行動計画を立てます。一連の過程が完了したら、計画を実行に移すことが大切です。

キャリアデザインはなぜ必要なのか？

　1960～70年代前半にかけての高度経済成長期とよばれる時代以降、多くの会社が"終身雇用""年功序列"という制度を採用してきました。この制度のもとで働いていた会社員は、会社が提示する道を歩んでいけば、自然と自身のキャリアを形成できたので、キャリアデザインという考え方は一般的ではありませんでした。

　けれど、1990年代前半のバブル崩壊以降、日本人の働き方は次第に多様化していきました。終身雇用が揺らいだ結果、現在では25～34歳のうち、303万人が非正規雇用者となっています。正規雇用者は783万人なので、3.5人に1人は非正規雇用者です（総務省の『労働力調査（詳細集計）平成26年』より引用）。年功序列のしくみも同様で、成果を出した人には高い報酬が支払われる成果報酬制が一般的になってきました。

　加えて、ITを始めとする技術の目まぐるしい進歩により、必要とされる技術や人員が速い速度で変化するようになり、多くの正規雇用者を抱え続けることを不安視する会社が増えてきました。

　さらに、グローバル化が進展し、国内だけで完結する仕事のやり方に固執していると、競争力の維持が難しくなってきました。例えば、最近のアニメやゲーム制作の一部は、制作費の安い他国に依頼することが増えており、国内の会社には、より付加価値の高い仕事が求められています。

　このように、仕事を取りまく制度や環境は大きく変化しています。とりわけ、クリエイティブ業界の仕事の変化は速いため、周囲に翻弄されることなく、自分が納得できる働き方・生き方をするためには、自分のキャリアは自分でデザインするという姿勢が必要なのです。

就職は、仕事という長い線の開始点

　多くの学生にとって就職は大きな難関ですが、仕事という長い線の開始点にすぎません。就職活動をしていると、"どの会社に入社するか"という1点のみに集中しがちです。けれど、就職活動の結果が今後の人生のすべてではありません。最初の仕事を皮切りに、その後どのような働き方・生き方をしていきたいか、現状だけでなく、将来にも目を向けて考えるようにしましょう。

仕事と人生は、互いに影響を与え合う

学生生活を終えて社会で活動を始めると、仕事以外の人生でも様々なことが起こります。例えば、結婚をするかもしれません。子供の誕生、親の介護といった環境の変化が起こる場合もあります。

そういった変化が起こると、自分の役割も変化していきます。今のあなたの役割は"子供"や"学生"ですが、結婚して子供が生まれれば、"妻"や"夫""親"といった役割が加わります。

これらの変化は、仕事にも影響を与えます。例えば、育児や介護の時間を確保するために、時短勤務を申請する人もいるでしょう。養育費を稼ぐために、より条件の良い会社に転職することも考えられます。一方で、仕事の転機、例えば転勤や昇進が、自分や家族の人生に影響を与えることもあります。

目指す働き方・生き方が変わったらキャリアデザインをやり直す

一度キャリアデザインをしたからといって、それを守り続ける必要はありません。自分の成長・環境の変化などの影響で、目指す働き方・生き方が変わることもあります。そのときには、もう一度キャリアデザインをやり直しましょう。

また、就職・転勤・昇進・転職・結婚といった、ここぞという仕事や人生の節目では、自分の過去をふり返り、その先の働き方・生き方を自分の意思でデザインし直すことも大切です。

▶ 仕事と人生は、互いに影響を与え合う

就職は、仕事という長い線の開始点にすぎません。そして、仕事と人生は切り離せない関係にあります。人生を歩むにつれて、自分の役割が変化していくと、その変化は仕事にも影響を与えます（上図で示している"転勤""結婚"などの仕事や人生の節目はあくまで一例です。節目の内容は、人それぞれに違います）。

第1章　キャリアデザインとポートフォリオ

TOPICS: 2

学生時代のキャリアデザイン

今後の仕事と人生において、自分が目標とする働き方・生き方を
実現するためには、学生時代を有意義に過ごすことが大切です。
ここでは、学生時代の過ごし方について解説します。

将来の目標を見据え
学生時代の学習・行動計画を立てる

　自分が目標とする働き方・生き方を実現するためには、今からその目標を見据え、自分の現状と比較し、両者の差を縮めるための学習・行動計画を立てる必要があります。この行為もまた、キャリアデザインと言えます。

　例えばWebデザイナーになり、様々なWebサイトを作ることを目標にするなら、UI（ユーザインターフェイス／User Interface）に関する知識、HTMLやCSSのコーディング技術、レイアウトや色彩のセンス、仕事を円滑に行うためのコミュニケーション能力、Webサイト制作の豊富な経験などが必要とされます。

　こういったプロのデザイナーに求められる条件が今の自分にどれだけ備わっているかを理解し、プロと自分との差を縮めるための学習・行動計画を立て、実行に移すことが大切です。

学習・行動計画を立てたら
実行、評価、改善を繰り返す

　実際に学習・行動計画を立てたら、さっそく実行してみましょう。このとき助けとなるのが、PDCAサイクルという考え方です。Plan（計画を立てる）、Do（実行する）、Check（評価する）、Action（改善する）というPDCAの4ステップを繰り返し、段階的に目標に近付くことを目指しましょう。

　先のWebデザイナーであれば、1年生の1学期中に○個のWebサイトを構築するという計画を立て（Plan）、実行し（Do）、成果を評価し（Check）、さらなる成長のための改善策を考え（Action）、新しい計画を立てる（Plan）というように応用できます。

　今後、どのようなPDCAサイクルをまわしていけば、あなたの学生時代は有意義なものになるでしょうか？　知識・技術・センス・コミュニケーション能力・経験……どれも一朝一夕には身に付きません。自分が目標とする働き方・生き方を実現するために、学生時代をどう過ごせば良いの

▶ PDCAサイクル

PDCAサイクルは、ウォルター・アンドルー・シューハート、ウィリアム・エドワーズ・デミングらが提唱した考え方で、日本では生産管理・品質管理を強化する方法として第二次世界大戦後に広まりました。現在では、様々な分野の仕事に導入されています。

か、具体的な計画を立て、PDCAサイクルをまわしていきましょう。

なお、このPDCAサイクルの考え方は、学生時代・就職後を問わず、様々な分野の学習・制作・仕事に活用できます。

学びや経験が増えるほど
将来の選択肢は広がる

教育機関の授業やゼミ以外での学びや経験も、将来の働き方・生き方に影響を与えます。例えば、アルバイトやインターンシップ先での評価を通して、自分の適性に気付くかもしれません。ほかにも、イベント参加・サークル活動・短期留学など、影響を受ける機会はたくさんあります。

学生のなかには、教育機関での専攻とは違う仕事を選ぶ人もいます。例えば、彫刻科で学んだもののゲーム会社に就職する人もいれば、デザイン科で学んだものの営業職を選ぶ人もいます。事務職をしながら、イラストや漫画の作家活動をする人もいます。"趣味を活かした仕事につきたくなった""学んでみた結果、自分のやりたいことはほかにあると気付いた"など、理由は様々です。

学びや経験が増えるほど、将来の選択肢は広がるため、様々な機会を通して学びと経験を増やし、数ある選択肢のなかから、自分の力を活かせる仕事を選びましょう。

積極的にほかの人と関わり
コミュニケーション能力を高める

過去10年以上にわたり、会社の採用担当者が重視する要素の第1位は"コミュニケーション能力"です(一般社団法人 日本経済団体連合会の『新卒採用に関するアンケート調査結果』より引用)。しかも、重視する会社の割合は増加傾向にあります。この傾向は、クリエイティブ業界の会社においても同様です。基本的に仕事はチームで行うものなので、円滑にコミュニケーションできる力が重視されます。

例えばゲームであれば、デザイナー・プランナー・プログラマなど、複数の職種が協力して開発にあたります。デザイナーだけで数十人にのぼる場合も珍しくありません。チームメンバーが意見や認識をすり合わせ、同じゴールを目指せなければ、開発は順調に進みません。

どんなキャリアを歩むにせよ、学生時代から積極的にほかの人と関わり、コミュニケーション能力を伸ばす努力をしましょう。例えばチーム制作を経験する、仲間と個展を開くなど、コミュニケーション能力を伸ばす機会はたくさんあります。また、作品講評会でのプレゼンテーション、イベント出展、学会発表などを通して、自分の情報発信に対するほかの人の反応を見ることは、自分のコミュニケーション能力を確認する良い機会です。

就職後の仕事の納期を守るため
課題提出日の厳守を習慣づける

もの作りの仕事では、決められた内容・品質の成果物を、決められた納期までに作ることが求められます。その期待に応えられなかった場合は、評価が下がります。次回以降の仕事を依頼されない場合もあります。また、後工程の人々のスケジュールを圧迫し、作業負担を増やすことにもなります。例えば3DCG映像制作の場合、モデラーやアニメーターが納期を破ると、そのしわ寄せは後工程のコンポジターにおよびます。

授業の課題にも、仕事と同じように提出日があります。提出日から逆算して作業計画を立て、必ず提出日を守る習慣をつけましょう。そのためには、作業にかかる時間や自分の能力を的確に把握する必要があります。チーム制作の場合は、メンバー全員の力量把握が必要です。これらを意識しながら課題制作に取り組んだ経験は、就職後の自分の仕事で必ず役立ちます。

第1章　キャリアデザインとポートフォリオ

TOPICS : 3

ポートフォリオってなに？

ポートフォリオとは、一言で表現すると自分の作品集です。
見てくれる人に、作品を通じて自分自身を伝えるためのものです。
なぜ、ポートフォリオが大切なのか学びましょう。

"作品そのもの"ではなく"自分自身"を伝えるもの

　ポートフォリオとは、デザイン・イラスト・3DCG・写真・デッサンなどの自分の作品を、紙に印刷し、ファイリング、あるいは製本したものです。アーティストのポートフォリオは、"作品そのもの"を見せることが目的です。一方、就職のためのポートフォリオは、これまでの経験、今の自分の技術、入社後やりたいことなどの"自分自身"について伝えることが目的です。

ポートフォリオに完成はない 常に進化させるもの

　デザイナーの採用では、多くの会社がポートフォリオの提出を求めます。新卒採用だけでなく、中途（経験者）採用や、派遣会社への登録時も同様です。アルバイトやインターンシップの選考時に提出を求める場合もあります。また、フリーランスになる、起業するといった場合の営業活動や、新たな取引先と仕事を開始する際にも使います。デザイナーでいる限り、今後の様々な場面で、ポートフォリオを見せることになるのです。ポートフォリオが、新たな仕事のチャンスをつかむきっかけにもなります。つまりポートフォリオとは、完成させるものではなく、自分の仕事の変遷に合わせ、常に進化させていくものなのです。

ポートフォリオがあなたのセンスや人柄を表す

　会社の採用担当者は、ポートフォリオを通して、あなたの技術レベルやセンス、使用可能なツール、志望する職種、作りたい作品の方向性などを読みとろうとします。例えば自己紹介のページを工夫することで、履歴書だけでは伝わらない"あなたらしさ"を伝えることもできるでしょう。レイアウトに神経を使うことで、几帳面な性格を伝えることもできるでしょう。一方で、漫然と作品を並べただけの雑な作り方をしてしまうと、それがあなたのセンスであり、人柄だと受けとられてしまいます。

ポートフォリオ制作は思いのほか時間がかかる

　内定を得た先輩たちに就職活動をふり返ってもらうと、多くの人が「もっと早い時期からポートフォリオを作り始めればよかった……」という反省を口にします。制作に着手する前は楽観的に考えてしまい、課題制作・アルバイト・学園祭などに多くの時間を使い、ポートフォリオ制作は後回しにしがちです。ところが実際に手を付けてみると、見る人に自分自身を伝えることはもちろん、1冊のクリアファイルを自分の作品で埋めることですら、一朝一夕にはできないものです。

ポートフォリオや作品を人に見せ
意見をもらい、ブラッシュアップする

あなたがデザイナーとして就職したなら、あなたが作ったものを上司やクライアントが評価します。修正指示に従いブラッシュアップをして、締切までに納品することが求められるのです。ポートフォリオを作る場合も、同様のステップをたどることがクオリティアップの近道です。教育機関の先生や、就職活動を通して知り合ったプロのデザイナーなどにポートフォリオを見せ、意見をもらいましょう。第三者の客観的な意見を聞き、それを踏まえてブラッシュアップを重ねることで、あなたのポートフォリオはさらに良いものになり、あなた自身も成長できます。個人差はありますが、3回ほどブラッシュアップをして、ようやく選考を通過するレベルになっていきます。

なお、これは個々の作品を作る場合も同様です。作品もポートフォリオも積極的にほかの人に見せ、評価を受けることに慣れましょう。その経験は、あなたの将来の仕事に必ず役立ちます。

誰かのポートフォリオを模倣しても
"あなたらしさ"は伝わらない

世の中で必要とされる技術はどんどん移り変わっていきます。デザインのトレンドも変わります。また、あなたと別の誰かとでは、力量も適性も違います。そのため、書籍やWebサイトに載っている別の誰かのポートフォリオを漫然と模倣しても、"あなたらしさ"は伝わらないのです。

あなたの強み、やりたいことを把握し
コンセプトを定める

あなたの強み、あなたがやりたいことはなんでしょう？ それらを把握し、明確な指針（コンセプト）を定め、"あなたらしさ"が伝わるポートフォリオを作ることが大切です。その一方で、作品をまとめ、ポートフォリオを作っていくなかで、曖昧だった考えがまとまり、コンセプトが見えてくる場合も多くあります。コンセプトが決められない人も、まずは最初のポートフォリオを作ってみましょう。

ポートフォリオのサイズや装丁は、作者の個性・志望する業界・職種などに応じて様々に変わります。そのため左の作例のように、市販のクリアファイルを使う人もいれば、製本する人もいます。また、ポートフォリオのWebサイトを作る人や、アニメーション・エフェクトなどの映像作品をまとめた動画データ（デモリール）を作る人もいます。
作例提供：左から宮前侑加、吉崎なな実、大崎真紀

● 第1章　キャリアデザインとポートフォリオ

TOPICS:
4
ポートフォリオ制作のスケジュール

学生生活中のポートフォリオ制作は、大きく三段階に分けることができます。
ここでは、各段階でなにを実践すれば良いかを解説します。
加えて、本書の使い方の一例も紹介します。

段階 ❶　作品制作・自己分析・業界研究

4年制 — 1年生の4月～2年生の12月頃
2年制 — 1年生の4月～12月頃

　この時期は、作品制作に注力しましょう。後日ポートフォリオに掲載する可能性を考慮して、作品データはきちんと保管しておきます。制作過程も写真・スクリーンショット・メモなどのかたちで記録しておくと良いでしょう。ラフスケッチ・クロッキー・デッサンなどの習作も保管しておきましょう。
　一方で、志望する業界や仕事、およびポートフォリオのコンセプトをどうするか、徐々に考えをまとめる必要もあります。そのために、自己分析や業界研究もしてみましょう。本格的な就職活動前であっても、興味のある業界の勉強会・イベントなどには参加することをお勧めします。サークル活動やイベント出展などを通して、自主制作に取り組んでも良いでしょう。様々な経験を積むことで、多様な情報が得られるのに加え、自分の長所・短所もわかってきます。

段階 ❷　最初のポートフォリオ制作

4年制 — 2年生の1月～3月頃
2年制 — 1年生の1月～3月頃

　この時期に、最初のポートフォリオを制作します。その段階で、志望する業界や仕事と、ポートフォリオのコンセプトが明確になっていれば理想的ですが、曖昧な状態でも構いません。まずは市販のクリアファイルを使い、作品・各種記録・習作を整理してみましょう。ファイリングされた自分の軌跡をふり返ることで、曖昧だった考えが徐々にまとまってくる場合もあります。

段階 ❸　ポートフォリオのブラッシュアップ・就職活動

4年制 — 3年生の4月以降
2年制 — 2年生の4月以降

　この時期は、ポートフォリオのブラッシュアップと就職活動を同時並行で行います。教育機関の先生や先輩、キャリアセンター（就職課）の担当職員にポートフォリオを見せ、意見を聞き、それを踏まえてブラッシュアップを重ねましょう。新たな課題や自主制作の作品を追加する、既存の作品に手を加える、ポートフォリオの装丁・デザイン・レイアウト・作品の掲載順番・キャプション

内容を見直すなど、ブラッシュアップの方法は無数にあります。

キャリアセンターには、就職活動に関連する様々な情報が集まっています。先輩たちの就職活動記録と合わせて、ポートフォリオも保管している場合があるので、担当職員に問い合わせてみましょう。加えて、キャリアセンターが主催する就職ガイダンスや各種講座も活用すると良いでしょう。

この時期に、目指す業界でのアルバイトやインターンシップに応募することも良い経験になります。特に夏休み・冬休みは、インターンシップの時間を確保しやすいため、数多くの会社が参加者を募集します。選考では、多くの場合ポートフォリオの提出が求められるので、その心づもりで準備しておきましょう。アルバイトやインターンシップ期間中は、自分が目指す業界のプロと直接言葉を交わせる絶好のチャンスです。個人的な相談にのってもらえそうな場合は、自分の作品やポートフォリオを持参して意見を聞き、今後の就職活動に活かしましょう。

本書の使い方の一例

先に紹介したポートフォリオ制作の三段階に対応した、本書の使い方の一例を紹介します。

第一段階の早いうち、できれば入学直後にCHAPTER 1とCHAPTER 2に目を通しましょう。CHAPTER 2では、新卒のポートフォリオを中心に実例50点を紹介しています。さらに、採用担当者へのインタビューも掲載しています。それらに目を通しながら、今後の学生生活をどう過ごすか、なにを学び、どんな作品やポートフォリオを制作するか、計画を練っていきましょう。CHAPTER 4 TOPICS2では、自己分析・業界研究について解説しているので、そちらも確認しましょう。

第二段階では、CHAPTER 3で解説しているポートフォリオの作り方を参照しながら、実際にポートフォリオを作ってみましょう。

第三段階に入ったら、早々にCHAPTER 4の全TOPICSを読み、就職と入社後のキャリアデザインに対する理解を深めましょう。加えて、以前に読んだCHAPTERも再度見直し、ポートフォリオをブラッシュアップするときの参考にしましょう。

▶ ポートフォリオ制作のスケジュール

ポートフォリオ制作は、大きく三段階に分けることができます。第一段階（在学期間の前半）では、作品制作・自己分析・業界研究に注力します。第二段階（在学期間の中間地点）では、最初のポートフォリオを制作しましょう。第三段階（在学期間の後半）では、ポートフォリオのブラッシュアップと就職活動を同時並行で実施します（就職活動の時期は、志望する会社や卒業年度に応じて変わります）。

● 第1章 キャリアデザインとポートフォリオ

COLUMN

1

最初から完璧を目指す必要はない

CHAPTER2では、クリエイティブ業界各社に採用された新卒のポートフォリオを中心に、実例50点を紹介しています。どれも素晴らしい出来映えですが、どの作者も、ある日突然これらを生み出せたわけではありません。

CHAPTER2で紹介している実例50点は、数年間の学生生活の集大成として作られたものです。
作例提供：左端から時計回りに、大崎真紀、爲貝雅也、吉田千裕、W.K、石橋拓馬

どんな人も
まずは作り始めることが大切

CHAPTER2を読み進めていくなかで、趣向を凝らした装丁やハイレベルな作品群を前に、"自分には作れない！"と頭を抱える人もいるでしょう。けれど本書で紹介しているポートフォリオの作者たちは、ある日突然、誰のアドバイスも受けず、自分の力だけで、これらを生み出せたわけではありません。

地道にもの作りを続け、作品を増やし、ポートフォリオを充実させる一方で、それを教育機関の先生・志望する業界のプロ・キャリアセンターの担当職員などに見せてアドバイスをもらい、少しずつ完成度を上げていったのです。誰もが最初は初心者です。これから作り始める人も、最初から完璧なものを作ろうと気負う必要はありません。そもそもポートフォリオとは、自分の仕事が続く限りずっとブラッシュアップし続けるものなので、永遠に完璧といえる状態にはなりません。

どんな人も、まずは作り始めることが大切です。最初のポートフォリオは、市販のクリアファイルに作品や習作を入れるだけでも構いません。納得がいかない部分から、ブラッシュアップしていけば良いのです。今日は昨日より良い内容にする、明日は今日より良い内容にするつもりで、段階的にクオリティを引きあげていきましょう。そして、もし煮詰まってしまったら、CHAPTER2の実例を見返すことをお勧めします。きっと、ブラッシュアップのためのアイデアに出会えるでしょう。

まずは市販のクリアファイルを使って最初のポートフォリオを作り、段階的にブラッシュアップしていきましょう。

CHAPTER

2

ポートフォリオの実例50点

ポートフォリオの形式に唯一無二の正解はありません。作者の個性、応募する会社の仕事内容、応募のタイミングなどによって、最適解は変化します。CHAPTER2では、デザイン・2DCG・3DCGの仕事に携わる9社の採用担当者へのインタビューと、50名分の実例を通して、多様なポートフォリオの世界を紹介します。

※紹介する情報は、本書を制作した2015年時点のものです。

TOPICS: 1

デザイン＆2DCGの仕事

CHAPTER2では、最初にデザイン＆2DCG、次に3DCGを取り上げます。
採用担当者の声やポートフォリオの実例を知る前に、まずは仕事の概要を確認しましょう。

様々な意味を含む
デザインの仕事

デザインという言葉には、様々な意味が含まれます。例えばWebサイトを作る場合、メニューやアイコンなどのインターフェイスの形・色・模様を考える作業のことをデザインとよびます。さらに、そのインターフェイスを使って、どのようにユーザを導くのか、具体的なユーザ導線を設計することもデザインとよびます。Webサイトとほかのメディアやサービスとの連携を考えることをデザインとよぶ場合もあります。ひとくちにWebデザインと言っても、様々な意味を含んでいるのです。

Webサイト制作以外にも、デザインは様々な分野で必要とされています。雑誌や書籍のデザインはエディトリアルデザイン、自動車や業務用機器のデザインはインダストリアルデザインとよばれます。また、ゲーム制作の場合には、デザインする内容が多岐にわたるため、キャラクターデザイン、UIデザインというように、様々なデザインの仕事が発生します。ゲームセンターなどに設置する、大型ゲーム筐体の形や色、さらにユーザ体験を考えることも、デザインの仕事です。

デザイナーを目指す人は、どの分野で、どんな作業や設計に携わりたいのか、ポートフォリオを使って具体的に示す必要があります。

年々増加する
2DCGの使用頻度

2DCGとは、コンピュータを使って描かれた絵や、デジタルカメラで撮影した写真のことです。2DCGは、書籍・雑誌・ゲーム・Webサイト・商品パッケージ・パンフレットなど、様々な媒体で使用されています。最近はアニメやマンガの作画でも、2DCG（デジタル作画）の使用頻度が増えてきました。

コンピュータが普及する以前、多くの絵は紙の上に画材を使って描かれていました。しかし、複製・加工が容易、単純作業を自動化できる、瞬時に遠方へ送信できるなどの理由から、現在では2DCGの使用が一般化しています。そのため描き手には、コンピュータを画材の1つとして使いこなす力が求められるようになってきました。

花梨エンターテイメントの開発室。コンピュータを使い、ゲーム用の2DCGを描いています。撮影協力：花梨エンターテイメント

| DESIGN & 2DCG | 3DCG |

■ 採用担当者に聞く ｜ デザイン・2DCG

ゲーム　アプリ　WEB

面白法人カヤック

柴田 史郎さん（人事部）

常に変化する世の中をリサーチし自分たちの技術や知識を更新する

　面白法人カヤックは、社員の9割をWebクリエイターが占める会社です。同社のWebクリエイターはディレクター・エンジニア・デザイナーに分かれており、これら3職種が協力して、様々なコンテンツやサービスの企画・開発・運用を行っています。「現在はスマートフォンゲーム・アプリ・インターネット広告などが事業の柱です。ただし、世の中は常に変化しています。それを当然のこととして受け入れ、移り変わる技術や流行を定期的にリサーチし、自分たちの技術や知識を更新していく必要があります」と人事部の柴田 史郎さんは語ります。例えば、現在力を入れているゲーム事業が5年後も同じ規模で継続しているとは限りません。"ゲームのグラフィックだけをやりたい"というように、自分の仕事を限定したがる人は、同社には合わないと言います。

　「新卒のデザイナーは、UIや画面のデザインを得意とする人と、キャラクターやアイテムなどのグラフィック制作を得意とする人に分かれます。後者はゲーム事業に配属されるケースが多いのですが、グラフィックに加え、UIデザインにも挑戦していただきます」。UIはゲーム・アプリ・Webサイトなどの使いやすさ、面白さに大きく影響するため、なるべく多くの優秀なUIデザイナーを採用・育成したいと柴田さんは続けます。

　「作ることが好きか、作ることに貪欲か、という点も重視します。例えばポートフォリオの作品を説明するときに"学校で課題が出たから作りました"という人よりも、"面白そうだから作りました"と言える人の方に魅力を感じます」。また、もの作りに自分なりのオリジナリティを加えたいという欲求も重視しているそうです。「"ここがほかとは違います""これが自分のオリジナリティです"といった説明ができる人を採用する場合が多いです。そういう人は往々にして作品を数多く作っているので、結果として、ポートフォリオの作品数の多い人が採用される傾向にあります」。

　なお、同社では書類選考と面接を通過した新卒に、数日～2週間程度のインターンシップへの参加を推奨しています。「当社だけでなく、ご応募いただいた学生にとっても、お互いの相性を見極める期間は大切だと考えているのです」。

他業界での3年間の会社勤務を経験し、スクールでWebデザインを学んだ後に、カヤックへ入社した佐山 綾子さん。現在はスマートフォンゲーム『ぼくらの甲子園！ポケット』のUIデザインを担当しています。本作は、iOS／Android対応の共闘型スポーツRPGです。

● 第2章　ポートフォリオの実例50点

| デザイン・2DCG | ゲーム　アプリ　WEB |

アプリを中心に、活動実績を幅広く紹介

Webの面白さに目覚め、一念発起してスクールに入学した作者。
Webデザイン・コーディング・インタラクティブコンテンツを幅広く学び、カヤックに入社しました。

応募先の事業内容を考慮して活動実績を幅広く紹介

Webサイト制作に加え、それ以外の様々な事業も展開しているカヤック。同社の採用担当者の興味を引くため、活動実績を幅広く紹介するよう心がけたそうです。「アプリ・Web・インスタレーション・デザイン・写真・イラストの6カテゴリに作品を分け、特に見てほしいカテゴリや作品ほど、前の方に配置しました」(作者)。右の作品はパソコンとスマートフォンを使って遊ぶゲームアプリで、それぞれの画面遷移がわかりやすく図示されています。

リサーチとイラストの力が伝わるインフォグラフィックポスター

左のインフォグラフィックポスターでは、対象を抽象化してシンプルに表現するフラットデザインの考え方が取り入れられています。なお、デザインはもちろん、キャラクターイラストも作者自身が手がけています。デザインの流行をリサーチ・実践できるのに加え、情報伝達に配慮したイラストも描ける。そんな作者の強みが伝わる作品です。

作品を通じて自分の強みを紹介

面接で"自信作は？"と聞かれた作者は、本作だと答えました。「スクールの卒業制作として作ったアプリで、ポートフォリオの先頭に掲載しました。ロゴやアバターのデザインと、実機で動くモックアップを目立たせるレイアウトにして、自分の強みが伝わるよう工夫しています」（作者）。上のモックアップは作者自身がコーディングしたもので、"天気を題材に友達とつながる"というコンセプトをもとに、UIやユーザ導線がデザインされています。企画・デザイン・コーディングを一環して担当できる作者の力が伝わる見せ方です。

コンテンツ制作に加え プロモーションの適性も見せる

級友たちの協力を得ながら、アプリのコンセプトを伝えるPV（右上）と、機能や使い方を伝えるPV（右下）も制作した作者。カヤックの採用担当者を前にしたプレゼンテーションでは、PVのダイジェストを上映しました。「実際の仕事でも企画や商品のPVを見せると、クライアントの反応が変わります。コンテンツをデザインするだけでなく、効果的なプロモーションもできるようになりたいと思い、制作しました」（作者）。

DATA

佐山 綾子さん
デジタルハリウッド（2年制）卒業
面白法人カヤック 入社

サイズ： A4
頁数： 33P

形態： クリアファイル
制作開始： 1年生の3月頃

DESIGN & 2DCG | 3DCG

■ 採用担当者に聞く ｜ デザイン ｜ 出版 WEB アプリ

株式会社コンセント
大岡 旨成さん（取締役／ディレクター）、荒尾 彩子さん（アートディレクター）

自分の強みが伝わるように作品を編集する力が大切

　コンセントは、"コミュニケーションのかたち"をデザインすることで、クライアントの課題解決を支援する会社です。雑誌・会社案内・書籍・Webサイト・アプリなどの目に見える"成果物"のデザインはもちろん、新サービスの"しくみ"もデザインしています。「私たちが目指すのは、お客様が抱える課題の解決です。カタログやWebサイトの制作は、課題解決のための手段であって、制作自体が目的ではありません」とディレクターの大岡 旨成さんは語ります。そのため同社のデザイナーには、エディトリアルデザイン・Webデザインなどの実務能力に加え、クライアントとの対話を通じて課題がなんであるかを定義し、解決方法を提案する力も期待されています。

　「クライアントやユーザに向けて情報を発信し、受けとっていただくことが私達の仕事です。ポートフォリオを審査する際には、それを通じて、どんな情報を発信したいのか、どんなユーザ体験を生もうとしているのかを見るようにしています」とアートディレクターの荒尾 彩子さんは語ります。しかし、ただ作品を並べただけの"作品集"の段階に留まっている、もったいないポートフォリオが非常に多いと言います。"作品集"からは、「こういう作品を作りました」という情報しか伝わりません。そうではなく、自分のデザインの強みはなにかを分析し、その強みが伝わるように作品を編集する力が大切だと荒尾さんは続けます。「例えば、"自分の強みを3点あげてください"と言われたら即答できるくらい、考えを研ぎ澄ましてほしいですね。自分の強みが把握できなければ、作品をどう編集すれば良いのか、どんなポートフォリオを作れば良いのか、正解を見つけることはできないでしょう」。

　人によって強みは違うので、当然ながら、ポートフォリオの正解も人によって違うと大岡さんは続けます。「採用するかどうかは、作品ではなく人を見て判断しています。ほかの人と比べて、自分はここがすごい、ここにのめり込んでいるといった強みを見つけ出し、言葉にすることが重要です。それが伝わるように、編集力や表現力を高めていけば、ポートフォリオの魅力はもちろん、デザイナーとしての力も上がっていくでしょう」。

左：大学院卒業後、新卒でコンセントに入社した秀野 雄一さん。サービスデザイナーとして、大手企業の新規サービスや事業開発を手がけています。／右：新卒採用の植木 葉月さんが、エディトリアルデザイナーとして章扉ページなどを手がけたムック『やさしい太極拳 1週間プログラム』（朝日新聞出版）。

| デザイン | アプリ |

アイデアがかたちになるプロセスを紹介

大学院でデザインを学び、様々なサービスを設計した作者。
完成品に加え、制作プロセスまでわかりやすく伝える編集力が評価されました。

情報の編集力に加え
デザインに対する考え方も伝える

"カメラアプリ"というサービスが、どういうプロセスを経て生み出されたのか、4ページのなかで簡潔に紹介しています。「なにを課題と感じ、それを解決するために、どういうプロセスで物事を考え、アウトプットを生み出したのか、一連の流れがしっかり表現されています。さらに、サービスをユーザがどう使うのか、ユーザの楽しみ方までデザインされているのが良いですね。高い編集力はもちろん、デザインに対して、どういう考え方をもっているのかも伝わります」(大岡さん)。

023

DATA

秀野 雄一さん
京都工芸繊維大学 修士課程(2年制)修了
株式会社コンセント 入社

サイズ：	A3	形態：	クリアファイル(DVD付)
頁数：	40P	制作開始：	修士1年生の11月頃

第2章　ポートフォリオの実例50点

デザイン ｜ 出版

力強いビジュアルが映える見せ方

美術大学でグラフィックデザインを学び、エディトリアルデザイナーを志望した作者。
必要最小限の説明で自分の強みを伝えきる、高い表現力が評価されました。

受け取り手への
サービス精神に溢れた表紙

作者の名前の下には"for 株式会社コンセント"と書かれており、コンセントのためだけに作られたポートフォリオなのだと伝わります。その下の図案は、一見するとただの模様に見えますが、よく見ると作者の似顔絵が潜んでいます。発見した受け取り手が思わず笑ってしまう、サービス精神に溢れた表紙です。

自分の強みを生かす
シンプルな見せ方

鳥の頭をモチーフとする、ポストイット作品を紹介しています。「あえて制作プロセスは語らず、完成作品のビジュアルと、必要最小限の説明だけで構成しています。"力強いビジュアル表現ができる"という自分の強みを認識していたから、このようにシンプルな見せ方を選択できたのでしょう」(荒尾さん)。

DATA

植木 葉月さん
多摩美術大学 (4年制) 卒業
株式会社コンセント 入社

サイズ：	B4
頁数：	72P

形態：	製本
制作開始：	3年生の1月頃

DESIGN & 2DCG | 3DCG

■ 採用担当者に聞く ｜ デザイン・2D・3DCG ｜

ゲーム

株式会社バンダイナムコスタジオ
安藤 真さん（アートディレクター）、長谷川 英司さん（アートディレクター）

自分の好みではなく
ユーザのことを考えたデザインになっているか

　バンダイナムコスタジオは、家庭用ゲームソフト・業務用ゲーム機・モバイルコンテンツ・PCコンテンツなどの企画・開発・運営を行う会社です。同社では、デザイナーの新卒採用をCGデザイナー・インダストリアルデザイナー・3Dアニメーターの3職種に分けて実施しています。「どの職種であっても、自分の芯となる世界観や表現欲求をもっている一方で、ほかの人の意見を柔軟に取り入れられるバランスの良さが求められます」と、CGデザイナーのマネージャーを務める安藤 真さんは語ります。例えば、高いクオリティの絵をポートフォリオに100枚入れて提出したとしても、自分好みの作風しか描けないのであれば、それはデザイナーではなく作家だと言います。

　ゲーム制作には、デザイナー以外にもエンジニア・企画・サウンドなど、数多くのスタッフが関わります。様々な人が発する様々な要求を理解したうえで、デザインに落とし込み、ときには相手の想像を超えるものを提案する。それがデザイナーに期待される役割だと、インダストリアルデザイナーのアシスタントマネージャーを務める長谷川 英司さんは続けます。「ほかの人の理解や納得を得るためには、しっかりとしたプロセスを踏み、根拠のあるデザインをすることが大切です。加えて、その根拠をほかの人に説明できなければ、仕事は先に進みません」。そのため、ポートフォリオを見る際には、個々の作品のクオリティに加え、情報のまとめ方、伝え方にも注目しているそうです。「デザインは、遊んでくださる人・使ってくださる人がいて、初めて成り立つものです。自分の好みではなく、ユーザのことを考えたデザインになっているかどうかも重視しますね」。

　なお、同社では基礎力も重視しているため、CGデザイナーとインダストリアルデザイナーの採用ではデッサンの提出を必須にしています。例えば、どれだけ数多くのキャラクターがポートフォリオに掲載してあったとしても、プロポーションやパースなどの基本を描き手が理解していなければ、それらの絵は破綻しており、プロとして仕事をすることは難しいと安藤さんは指摘します。「デッサン力は我々の仕事の下地となるので、必ず見るようにしています」。

左：バンダイナムコスタジオにCGデザイナーとして新卒採用された江口 真理菜さんが、新人研修中に制作した3DCG。新人だけの少人数チームで、デザインから制作までを一括で担当しました。／右：インダストリアルデザイナーとして新卒採用された吉崎 なな実さんの学生時代のようす。現在の業務でも、自分の手で試作機を作っています。

第2章　ポートフォリオの実例50点

| デザイン・2D・3DCG | ゲーム |

充実したデザインの引き出しを見せる

ゲーム会社でのアルバイトがきっかけで、ゲーム開発の面白さを知った作者。
企画・デザイン・3DCGなどに幅広く対応できるアートディレクターを目指し、バンダイナムコスタジオに入社しました。

様々なテイストの
キャラクターデザイン

ゲーム会社への応募を意識して、様々なテイスト・頭身・バリエーションのキャラクターデザインをポートフォリオの先頭に掲載しています。「イラストを描くのが好きで、学外でも活発に創作活動をしてきました。デザインの流行は日々移り変わっていくので、自分の好みに固執せず、色々なジャンルのアニメやゲームに触れて、自分の引き出しを増やすよう意識していました」(作者)。

キャラクターデザインと
エディトリアルデザインの組み合わせ

大学ではデザイン科に所属し、エディトリアルデザインを中心に学んだ作者。自分がデザインしたキャラクターとエディトリアルデザインを組み合わせた作品も数多く掲載しています。「キャラクターデザインだけでなく、エディトリアルデザインやグラフィックデザインもできるのが自分の強みだと思ったので、それが伝わるポートフォリオになるよう意識しました」(作者)。

デザインの
目的やプロセスも伝える

デザイン科で学んだ強みを生かし、様々なテイストのロゴデザインも掲載しています。「個々の作品のクオリティに加え、その作品がどんな目的で、どんなプロセスで作られたのか、簡潔に説明できている点も評価しました。この力は、アートディレクターを目指すうえで不可欠なものです」(安藤さん)。

DATA			
	江口 真理菜さん	サイズ: B4	形態: クリアファイル
	東京藝術大学 修士課程(2年制)修了	頁数: 60P	制作開始: 学部2年生の3月頃
	株式会社バンダイナムコスタジオ 入社		

● 第2章　ポートフォリオの実例50点

| デザイン・2DCG |　ゲーム　|

インダストリアルデザイナーらしさを出す

大学でインダストリアルデザインを学び、バンダイナムコスタジオを第一志望とした作者。「どうしても入りたい!」という思いを原動力に、入魂のポートフォリオを制作しました。

宅配便の荷物を模したオリジナルケース

市販のジッパー付ビニールバッグに自作のステッカーを貼り付け、オリジナルのケースを制作。そのなかにポートフォリオと別冊を収めて送付しました。「インダストリアルデザイナーらしい、目立つポートフォリオを作ろうと思い、宅配便の荷物を模したデザインにしました」(作者)。

見やすさを考慮したデザイン

市販のクリアファイルを厚紙で挟み、手製本のポートフォリオを作りました。下はその目次で、作者が4年間の大学生活中に制作したインダストリアルデザインが紹介されています。「表紙の印象も大切ですが、その何倍も内容を重視しています。このポートフォリオは個々の作品自体に魅力があったのに加え、まとめ方がすごく上手いと感じたのです。どのページも見やすさを考慮してデザインされており、伝えたいことがすんなり伝わってきた点が好印象でした」(長谷川さん)。

ポートフォリオへの掲載を視野に、制作プロセスを記録する

作品の制作プロセス（企画・リサーチ・アイデアスケッチ・図面製作・素材のカット・溶接・組み立て）を、数多くのスケッチや写真を使い、わかりやすく伝えています。「後日ポートフォリオに掲載できるように、在学中はすべての作品の制作プロセスを記録していました」（作者）。

配色やレイアウトのセンスが伝わるイラスト集

趣味で描いたイラストをまとめた36ページの別冊で、こちらも手製本です。「当社のインダストリアルデザイナーは、業務用ゲーム機の筐体はもちろん、そこに付けるポップもデザインします。グラフィックデザインの素養を生かす場が数多くあるので、配色やレイアウトのセンスが伝わるこれらの作品も、充分参考になりました」（長谷川さん）。

DATA			
	吉崎 なな実さん	サイズ： B4	形態： 製本（別冊付）
	金沢美術工芸大学（4年制）卒業	頁数： 40P	制作開始： 3年生の1月頃
	株式会社バンダイナムコスタジオ 入社		

DESIGN & 2DCG

― 採用担当者に聞く　　　デザイン　　　ゲーム

花梨エンターテイメント
風之宮 そのえさん（プロデューサー）

考えて描くことで、世界観が成り立ち
キャラクターに命が宿る

　花梨エンターテイメントは、自社タイトルの女性向けゲームを企画・開発・販売しています。同社では2DCG担当者のことをグラフィッカーとよんでおり、ゲーム内で使用されるキャラクターやイベントグラフィックの彩色が主な仕事です。「独自の創作活動などで腕を磨き、高品質に見える絵を描ける人であっても、仕事で通用するレイヤー構造・スピード・コスト感覚などが身に付いていなければプロのグラフィッカーにはなれません。まずは研修期間中に、それらを学んでいただきます」とプロデューサーの風之宮 そのえさんは語ります。彩色に慣れてくると、ラフから線画を起こしたり、背景を描いたり、デザインワークをしたりと、ほかの作業も任されるようになります。「スタッフのなかには、彩色からスタートして、自社タイトルのキャラクターデザインを担当するまでに成長した人もいます」。

　さらに、パッケージ・特典冊子・公式サイトのデザインや、OPムービー演出なども含めた、ゲームのビジュアル全般が、グラフィッカーの担当範囲だと言います。「当社のスタッフには、職種を問わず"ゲームを作り販売している"という自覚をもってほしいと願っています。絵を描くことにしか興味のない人も多くいますが、ゲームは総合作品です。自分の携わった絵がゲームにどう組み込まれるのか、ちゃんと意識してほしいです」。

　イベントグラフィックを塗るのであれば、そのシーンのシナリオを読んだり、収録した声優の芝居を聞いてほしい。哀しいシーンのグラフィックは、哀しい気持ちになって描かなければ、ユーザの心を掴めないと言います。「この仕事を目指す人の多くは、キャラクターが好きで、描きたいと思っています。でも、自分の描くキャラクターが、どんな名前で、どんな気持ちで、どんな場所で暮らしているのか、しっかり考えて、思いを込めて描ける人は少数です」。考えて描くことで、初めて世界観が成り立ち、キャラクターに命が宿るとそのえさんは続けます。「構図・形・彩色・演出・効果など、あらゆる要素にこだわり抜いた珠玉のグラフィックが詰まったゲームでなければ、ユーザの心に残りません。そういう意識で、真剣に絵と向き合える人ほど成長していきます」。

左：新卒で花梨エンターテイメントに入社した田中 紗恵さんが彩色した、乙女ゲーム『絶対迷宮 秘密のおやゆび姫』のイベントグラフィック。／右：同じく新卒で入社した藤本 唯さんが研修課題クリア後3ヶ月目に描いた、乙女ゲーム『英国探偵ミステリア』の背景。

| 2DCG | ゲーム |

アドバイスを踏まえ、作品の大半を差し替え

学校で開催された花梨エンターテイメントの会社説明会でポートフォリオを提出し、後日同社の
デバッガー募集に応募した作者。デバッグ業務終了後にグラフィッカーの研修を受け、入社にいたりました。

会社説明会で提出した1冊目のポートフォリオ

右の2点は、前述の会社説明会で提出したポートフォリオの掲載作品です。「人体のパーツの描き方で、基本的なパースがとれることは伝わりました。ただし、背景が描けている絵がほとんどなかったので、"このキャラクターは、どんな名前で、何歳で、どの時代の、どこに住んでいるのか……といったことまで考えて、背景を描いてほしいですね"とアドバイスしました」(そのえさん)。

デバッガー募集で提出した2冊目のポートフォリオ

会社説明会でのアドバイスを踏まえ、掲載作品の大半を差し替えた作者。デバッガー募集に際して、2冊目のポートフォリオを提出しました。「背景付きの絵をたくさん描いて、ポートフォリオの前半に入れました。研修期間中は、なかなか描くスピードが上がらず苦労しましたね。徐々にショートカットキーの使い方を覚え、3ヶ月目くらいから仕事を任せてもらえるようになりました」(作者)。

DATA

田中 紗恵さん
東洋美術学校(2年制) 卒業
花梨エンターテイメント 入社

サイズ： A4
頁数： 30P

形態： クリアファイル
制作開始： 1年生の3月頃

● 第2章 ポートフォリオの実例50点

| デザイン・2DCG | ゲーム |

完成作品に加え、ラフも提出

花梨エンターテイメントのゲームをプレイしたことがきっかけで、同社への応募を決意した作者。入社後は彩色を担当する一方、画集・CD・ポスター・チラシなどの版下も制作しています。

複数のキャラクターを描きパースもつける

右の2点は、作者が提出したポートフォリオの掲載作品です。「1枚の絵のなかに複数のキャラクターを描いてあったり、それなりにパースがとれていた点は好印象でした。ただし、これらの完成作品だけで判断するのは難しかったので、ラフの追加提出をお願いしました」(そのえさん)。

ラフを通して絵の源泉を伝える

左は作者が追加提出したラフの一部です。「完成作品にすごく魅力がある人もいますが、完成に近付くほど輝きが失われる人もいるのです。例えばラフの線には躍動感があったとしても、そのクリーンナップを"描く"という気持ちではなく、"なぞる"という気持ちでやってしまうと、絵の良さは失われます。ラフを見た方が、その人の絵の源泉を把握しやすいという場合もよくあるのです」(そのえさん)。

DATA

藤本 唯さん
日本アニメ・マンガ専門学校(2年制) 卒業
花梨エンターテイメント 入社

| サイズ： | A4 | 形態： | データ |
| 頁数： | 38P | 制作開始： | 1年生の3月頃 |

| デザイン・2DCG | ゲーム |

イラスト以外の分野への興味も示す

専門学校でイラストを学びつつ、イラスト制作のアルバイトもしていた作者。
ストイックにイラストと向き合う一方で、デザインや3DCGにも興味の幅を広げていました。

キャラクターをとりまく世界まで表現する

キャラクターはもちろん、そのキャラクターをとりまく世界まで表現することにこだわった作者。上の作品では、細部まで描き込まれた世界のなかに、違和感なくキャラクターを配置しています。右ページには細かくパースラインが引かれたラフも掲載されており、完成までの試行錯誤の過程が見てとれます。

デザインや3DCG にも興味を示す

イラストに加え、ゲーム用のボタンのデザイン（左）や、3DCG化を前提にしたキャラクターデザイン（右）にも取り組んでいた作者。専門を極めようとする一方で、ほかの分野にも興味を示す柔軟性が読みとれます。

DATA

島貫 涼平さん
日本工学院八王子専門学校（2年制）在学中
ゲーム会社 内定

サイズ： A4
頁数： 22P

形態： クリアファイル
制作開始： 1年生の3月頃

● 第2章　ポートフォリオの実例50点

| デザイン・2D・3DCG |　ゲーム　|

目指すは、世界観を提示できるデザイナー

高校のビジネス科でマーケティングを学んだ後、専門学校でゲームCGを学んだ作者。
"ユーザに世界観を提示できるデザイナー"をコンセプトに、ポートフォリオを制作しました。

現役開発者にポートフォリオを見せ直接意見をもらう

ゲーム業界の現役開発者に会えるイベントに参加するため、何度も上京し、ポートフォリオを見せ、直接意見をもらっていた作者。「どこを修正すれば良くなるか、何人もの開発者に聞いてまわりました。特に指摘されたのが"描き込みの甘さ"だったので、自分の限界まで画面の密度を上げようという思いで描いたのが左の絵です」(作者)。

3DCGへの展開力も見せる

コンセプトアート(左)を描き、そのなかのキャラクターをローポリゴンの3DCG(右)で再現しています。「2DCGだけでなく、3DCGも作れる。3DCG化を視野に入れたデザインを提案できる。そういった自分の強みが伝わるよう意識しました」(作者)。

アートディレクター
としての仕事を伝える

級友たちとのゲーム開発では、企画も考え、それをもとにコンセプトアートを描き、キャラクターやUIをデザインした作者。一連の過程を見開きで紹介しています。「チームメンバー全員で完成イメージを共有しておかないと、世界観がまとまりません。制作を通して、アートディレクションの大切さ、やりがいを実感しました。アートディレクターとして"考えた絵作り"をしていることが伝わるよう、ポートフォリオでは思考プロセスも紹介しています」(作者)。

自分の人柄まで伝わるポートフォリオ

様々なテイストの絵やスケッチを見開き(左)で紹介。カテゴリを表す中扉には、作者の人柄を伝えるイラスト(右)も入っています。「自分がどんな人か、自分がいなくても伝わるポートフォリオを目指しました」(作者)。

DATA

宮前 侑加さん
トライデントコンピュータ専門学校(3年制)在学中
株式会社DMM.com 内定

サイズ: A4
頁数: 64P

形態: クリアファイル
制作開始: 1年生の3月頃

● 第2章　ポートフォリオの実例50点

| デザイン・2DCG | | ゲーム |

デザインに加え、企画力もアピール

ゲームの2DCGデザイナー志望ながら、専門学校では企画を学んだ作者。
企画力のあるデザイナーという強みが評価され、第一志望の会社に入社しました。

多彩なモチーフを通して、高い表現力を伝える

志望職種である2DCGをポートフォリオの先頭に、もう1つの強みである企画を2番目に配置しています。これらのなかには、老若男女の喜怒哀楽、モンスター、ロボットなど多彩なモチーフを掲載。内容を問わず描ききる、作者の高い表現力が伝わります。

ゲームキャラクターの企画とデザインを一緒に掲載

作者自らが企画したゲームキャラクターのデザインが完成するまでの過程を、初期案やラフスケッチを交えて解説しています。デザインに加え攻撃モーション案も掲載されており、ゲーム内容を踏まえたデザインができる、作者の強みが伝わります。

ロゴデザイン・UIデザインを通してもの作りへの姿勢を見せる

作者が級友たちと一緒に制作したゲームのロゴデザイン（上）と、UIデザイン（右上・右下）を紹介しています。ロゴデザインのページでは、決定稿に加え、30種類近くの案も掲載。UIデザインのページでは、実際にプレイすることを想定した、詳細な説明が書かれています。デザインも企画も、手間を惜しまず妥協しない。そんな作者の姿勢が伝わります。

DATA

吉原 健介さん
大阪デザイナー専門学校（2年制）卒業
アークシステムワークス株式会社 入社

サイズ： A4
頁数： 72P

形態： クリアファイル
制作開始： 1年生の3月頃

● 第2章　ポートフォリオの実例50点

| 2D・3DCG | | ゲーム |

手製本ならではの工夫が満載

大学で2DCG・デザイン・デッサンなどを学び、その成果をポートフォリオに詰め込んだ作者。
大学院に進学した後、ゲーム会社に就職。現在は3DCG制作に携わっています。

GIFアニメーションを
パラパラ漫画で見せる

走る、飛ぶ、パンチなどのGIFアニメーションの画像を印刷し、パラパラマンガにしています。手製本だから可能な、印象に残る見せ方です。作者の柔軟な発想力・実行力も伝わります。

思わず手に取りたくなる
こだわりの手製本

思わず手に取りたくなるような、こだわりの詰まった手製本のポートフォリオです。表紙には、作者自身をモデルにしたキャラクターの切り絵を配置。ページをめくっていくと、得意の2DCGを始め、数多くの作品が掲載されています。

横長作品を
織り込みページに印刷

当初は右のようにレイアウト・印刷した作品を市販のクリアファイルに入れていた作者。その後ポートフォリオの改良を重ね、下のような大胆な見せ方を実現しました。横長の作品は、折り込みページに印刷しています。このように見せ方次第で、作品の見映えは大きく変わります。

ユーモア溢れる
イラストを中扉に配置

「2DCG」「Character Design」など、カテゴリごとに中扉を設け、作者のキャラクターイラストを配置しています。カテゴリの内容を踏まえたユーモア溢れるイラストから、作者のサービス精神と表現力が伝わります。

DATA

銭 斯佳さん

大阪電気通信大学（4年制）卒業
大学院進学後、株式会社アートディンク 入社

サイズ：	A4変形
頁数：	54P
形態：	製本
制作開始：	3年生の11月頃

● 第2章　ポートフォリオの実例50点

| デザイン・2DCG | ゲーム |

作品に加え、仕事の実績も紹介

"絵本を出版する""世に残る作品を作る"などの夢を抱き、大学・大学院で創作活動を続けた作者。ゲーム会社のインターンシップでUIデザインを経験した後、その会社への採用が決まりました。

様々な経験を
ゲーム制作に活かす

ポートフォリオでは、イラストや2DCGアニメーションを中心に、様々な作品を紹介しています。「自分の経験がゲーム会社でどのように活かせるのか、当初は具体的なイメージができませんでした。でも、インターンシップを通してUIデザインなどの仕事を体験し、そこで自分の経験を活かせたことで、漠然とした不安が払拭されました」(作者)。

絵本制作を始め
仕事の実績も紹介

高校時代から絵本を制作し、自作絵本がコンテストにノミネートされた経験もある作者。その実績が周囲へ広まり、映画の小道具として絵本を制作する依頼を受けました。こうして作られたのが、上で紹介している『空飛ぶ金魚と世界のひみつ』という絵本です。このほかにも、アニメーションやCMの背景制作など、学業と並行して様々な仕事を行ってきました。面接時のプレゼンテーションでは、作品に加え、こうした仕事の実物も紹介したそうです。仕事を受け、きちんと納品した実績は、その人の強い責任感を示す根拠となってくれます。

DATA

浦島 聖羅さん
九州大学 修士課程(2年制) 在学中
株式会社アカツキ 内定

| サイズ： | B5 | 形態： | クリアファイル |
| 頁数： | 31P | 制作開始： | 修士1年生の1月頃 |

デザイン・2DCG | APP アプリ | グッズ | 出版 | WEB

産学連携課題が評価され、採用が決定

短大卒業後に専門学校へ進学し、グラフィックデザインを学んだ作者。
1年次の後期に取り組んだ産学連携課題が評価され、その課題を提供した会社に採用されました。

企画をまとめるまでの
プロセスを丁寧に紹介

"幼児向けアプリ企画＆キャラクターデザイン"という産学連携課題に取り組んだ作者。おもちゃ市場調査、幼稚園でのインタビューなどを通して"親子のコミュニケーション不足""実体験の減少"という問題点が明らかになったこと、子供へのアンケート結果を踏まえてキャラクターデザインを決定したことなど、企画をまとめるまでのプロセスを丁寧に紹介しています（左）。さらに作者は、アプリと連動した絵本も制作しました（下）。適切なプロセスを経た企画立案ができ、実行力もある。そんな作者の強みが一連の成果から伝わってきます。課題を提供した会社はこの企画を高く評価し、作者との共同開発を続行。アプリのリリースにいたりました。

DATA

奈良原 麻由さん
日本電子専門学校（2年制）卒業
株式会社ピコトン 入社

サイズ： A4
頁数： 44P
形態： 製本
制作開始： 1年生11月頃

| デザイン | WEB |

しかけ絵本のようなポートフォリオ

大学在学中に手がけた2DCG・Webデザインなどの作品を、個性的なポートフォリオにまとめた作者。大学院に進学した後、Webデザイナーとして就職しました。

引っ張る

しかけを通して自分の個性を伝える

しかけ絵本のようなしくみが随所に盛り込まれた、手製本のポートフォリオです。作者が制作したWebサイトのトップページ（左上）とサイトマップ（右上）が見開きで紹介されており、ページの右下を引っ張ると、サイトマップの全容が表れます（右）。下では、作者がデザインしたカレンダーが紹介されており、紙を起こすとカレンダーの全容がわかるしくみになっています。手先が器用で、アイデアが豊富、そんな作者の個性が伝わる見せ方です。

DATA

付 霓さん
大阪電気通信大学（4年制）卒業
大学院進学後、株式会社スプレッドワン 入社

サイズ： A4　　形態： 製本
頁数： 32P　　制作開始： 3年生の9月頃

| デザイン | WEB |

短時間で閲覧できるポートフォリオサイト

高校の情報科でWebデザインの勉強を始め、卒業後は専門学校に進学した作者。
Webデザイン会社での2週間のインターンシップを経た後、その会社への採用が決まりました。

スマートフォンやタブレットでの閲覧も想定し、レスポンシブデザインを採用

豊富なWebサイト制作経験があり、若年者ものづくり競技大会では優勝もしている作者。ただし、このポートフォリオサイトには競技で表彰されたWebサイトは掲載していません。「採用担当者は、1人1人の作品をじっくり見ている暇がないと思ったので、制作に時間をかけた完成度の高いWebサイトだけを厳選して紹介しています」(作者)。このポートフォリオサイトにはレスポンシブデザインが採用されており、単一ファイルで様々な種類の機器や画面サイズに対応できます。こういった機能やソースコードを見ることで、作者の技術力も把握できます。

短時間での閲覧を考慮したナビゲーション

カテゴリ「WORKS」内の作品を選ぶと、その概要を説明するページに移動できます。ページの左右には前後の作品へ直接移動できるボタンも設置されており、短時間での閲覧を考慮したナビゲーションとなっています。

DATA

長屋 めぐみさん
トライデントコンピュータ専門学校(2年制) 在学中
株式会社グランフェアズ 内定

形態： Webサイト
制作開始： 2年生の4月頃

● 第2章　ポートフォリオの実例50点

| デザイン | WEB |

自主的な創作活動を中心に紹介

専門学校でコミュニケーションデザインを学び、友人のバンドのアートディレクションも担っていた作者。その実績が評価され、アーティストのファンクラブサイト運営を事業とする会社に採用されました。

友人のバンドのビジュアルをトータルに担当

友人のバンドのロゴ・Webサイト・アーティスト写真を紹介しています。全体を俯瞰したアートディレクションからWebサイトのコーディングまで、トータルに対応できる作者の力が伝わります。加えて、これらは自主的な創作活動なので、もの作りにかける作者の熱量がダイレクトに伝わります。

別のバンド、別のテイストのデザインも紹介

前述のものとは違う、別のバンドのキャラクター・ロゴ・グッズを紹介しています。バンドの個性に合わせて、まったく違うテイストのデザインを展開できる。そんな作者の引き出しの多さに加え、広い交流関係も伝わる見せ方です。

DATA

野村 茉由さん
東洋美術学校（4年制）在学中
株式会社アクセルエンターメディア 内定

サイズ： A4
頁数： 48P
形態： クリアファイル（別冊付）
制作開始： 2年生の8月頃

| デザイン | 映像 |

コンテンツの展開力をわかりやすく見せる

大学の経営学部でコンテンツ・マーケティングを学んだ作者。もの作りへの熱意が評価され、様々なTV番組を制作する会社にCGデザイナーとして採用されました。

1体のキャラクターをマルチユースに展開

大学での学びを活かし、オリジナルキャラクターをワンソース・マルチユースに展開した作者。UX（ユーザ体験／User Experience）も考慮しつつ、アニメーション・ゲーム・ガチャガチャ・着ぐるみなど、様々な媒体で表現しました。ポートフォリオの先頭では、写真や画像を使い、その制作意図・卒業作品展のようすなどがわかりやすく紹介されています。さらに後半では、アナログの立体造形、グラフィックデザインなど、多様な作品を紹介。バリエーション豊かな実績がもの作りへの熱意を表すものとして、採用担当者から評価されました。

DATA

内藤 桃香さん
文京学院大学（4年制）卒業
株式会社スタジオエル 入社

サイズ： A4
頁数： 37P
形態： クリアファイル
制作開始： 4年生の7月頃

第2章　ポートフォリオの実例50点

デザイン・2DCG　　出版

大好きなフードイラストをデザイン

フードイラストが大好きで、"食べたいものが、描きたいもの"と語る作者。
描きためたフードイラストのデザインで、自分らしさを表現しました。

**見る人の驚きを誘いつつ
フードイラストに注目させる**

ポートフォリオの1ページ目には、「Portfolio」の文字と作者の名前。さらに食卓とフードイラストの画像も確認できます。このページをめくると、1ページ目の紙には丸い穴が空いていることがわかります。見る人の驚きを誘いつつ、2ページ目のフードイラストに注目させる、面白いデザインです。その後のページには、数多くのフードイラストを掲載。作者の表現力に加え、嗜好や個性も伝わります。

**ポケットシールを使い
ポストカードの実物を添付**

専門学校の卒業・進級制作展のメインビジュアルを制作し、見事採用された作者。クリアファイルに貼り付けた透明なポケットシールのなかに、実際に使用された案内状を入れています。このように実物を添付すると、作品を強く印象付けることができます。

DATA

久保 彩佳さん
福岡デザインコミュニケーション専門学校（3年制）卒業
デザイン会社 入社

サイズ：A4
頁数：51P
形態：クリアファイル
制作開始：2年生の6月頃

| デザイン・2DCG | 出版 |

グラフィックデザインとイラストの合わせ技

グラフィックデザインに加え、イラストも得意とする作者。
2つの技が組み合わさった作品は、ポートフォリオのなかでもひときわ目を引きます。

**制作過程＆
完成後の展開も掲載**

写真と線画を組み合わせた宣伝ポスターを見開きで紹介しています。地域連携課題として制作された本作は最優秀賞を受賞し、実際に街中で使用されました。左ページには、そのようすを撮影した写真を掲載。さらに、線画やラフデザインも紹介しています。作品が完成するまでの過程と、完成後の展開が総覧できる見せ方です。

合わせ技による展開力を見せる

12ヶ月をイメージした12体のキャラクターを描き（上）、それをカレンダーへと展開（右）させました。グラフィックデザインとイラストの技を組み合わせることで、幅広い展開ができる。そんな作者の強みが伝わる作品です。

DATA

吉田 千裕さん
日本工学院八王子専門学校（3年制）在学中
就職活動中

サイズ：	A4
頁数：	38P
形態：	製本
制作開始：	2年生の1月頃

デザイン | 出版

写真を使い、雰囲気やサイズ感を伝える

ありきたりなポートフォリオを避けるため、写真を効果的に使い、変化のあるレイアウトを心がけた作者。そのセンスが評価され、デザイン事務所への入社が決まりました。

作品の実物やイベントを写真で紹介

憧れのデザイン事務所の作品などを参考にしつつ、ポートフォリオの装丁・レイアウト・作品画像の1つ1つにまでこだわっています。雰囲気やサイズ感まで伝わるように、作品はなるべく写真で紹介。さらに、それらの写真が引き立つよう、キャプションは最小限に抑えました。自ら企画・運営したイベントの写真も掲載されており、作者の企画力や行動力まで伝わります。

DATA

大崎 真紀さん
大阪デザイナー専門学校（2年制）卒業
有限会社サファリ 入社

サイズ：	B5	形態：	製本
頁数：	52P	制作開始：	2年生の1月頃

| デザイン | 出版 |

こだわりの詰まった、上製本のような装丁

小説が好きで本に愛着をもっているという作者。
そのこだわりを自身のポートフォリオにも詰め込み、上製本のような装丁に仕上げました。

こだわりと美意識が伝わる手製本

箱入り2冊組、カバー＆帯付きのポートフォリオは、作者自身による手製本で作られています。カバーをめくると、その下にも写真が印刷されており、作者の徹底したこだわり、繊細な美意識が伝わります。

デザイン作品と写真作品を分冊し幅広い表現力を強調

ポートフォリオは2冊組で、メインの1冊（上）にはデザイン作品を掲載、別冊（下）には写真作品を掲載しています。完全にジャンルを分けることで、作者の幅広い表現力が強調されているのに加え、ボリュームの多さを印象付ける結果にもなっています。

DATA

岡本 あかりさん
大阪デザイナー専門学校（2年制）卒業
株式会社ニューモアカラー 入社

サイズ： A4
頁数： 76P

形態： 製本（別冊付）
制作開始： 2年生の10月頃

● 第2章　ポートフォリオの実例50点

デザイン　｜　出版

デザインの使用イメージを大きく見せる

高校でデザインを学び、さらに専門学校ではグラフィックデザインを専攻した作者。
信頼感のあるテイストから、かわいいテイストまで、様々な作品をポートフォリオに掲載しました。

写真合成で、交通広告の使用イメージを制作

観光地への誘致を目的とする交通広告を見開きで紹介しています。写真合成で使用イメージを制作し、それを大きく掲載した後で、デザインのディテールを見せています。デザインの用途やターゲットが瞬時に伝わる印象的な見せ方です。

DMやLINEスタンプも使用イメージを掲載

左ページでは作者自身の個展DM、右ページではLINEスタンプを紹介しています。先の交通広告とはテイストも用途も違いますが、使用イメージを大きく掲載するという見せ方は徹底しています。

DATA

太田 早紀さん
東洋美術学校（2年制）在学中
フェロールーム株式会社 内定

| サイズ： | A3 | 形態： | 製本 |
| 頁数： | 28P | 制作開始： | 1年生の1月頃 |

| デザイン | 出版 |

もの作りへの思いを具現化した装丁

アイデアをかたちにし、人に喜びを届けるもの作りを目指す作者。
その思いを具現化した、ユニークな装丁のポートフォリオを制作しました。

インパクトがありつつ
コンセプトに沿った装丁

宅配便の梱包を思わせる、ダンボール・ガムテープ・伝票・エアークッションを使った、ユニークな装丁のポートフォリオです。このデザインには、人に喜びを"届けたい"という作者の思いが込められています。インパクトがあり、しかもコンセプトに沿った根拠のあるデザインができる。そんな作者の強みが伝わる装丁です。

紙を貼り付け
研究内容を直感的に伝える

"紙心地"という、紙を使ったデザイン表現研究を紹介しています。紙という素材の触感に焦点を当てていることを直感的に伝えるため、手触りの違う3種類の紙をページ内に貼り付けてあります。ページをめくる手を止めて、思わず触ってみたくなる印象的な見せ方です。

DATA

内田 里菜さん
武蔵野美術大学(4年制) 卒業
株式会社ティーツー 入社

サイズ: A3
頁数: 42P
形態: 製本
制作開始: 3年生の12月頃

● 第2章　ポートフォリオの実例50点

| デザイン・2DCG | | グッズ |

様々な作品を自分のテイストでまとめる

作ることが大好きで、グッズ・玩具制作会社を志望した作者。
課題、あるいは自主的に作った様々な作品を、和風・レトロ・ポップなテイストでまとめあげました。

個性と人柄が伝わる装丁やデザイン

伊藤 若冲や竹久 夢二の影響を受けた一方で、アニメやゲーム、マンガも大好きという作者。そんな個性と人柄が、和風・レトロ・ポップなテイストでまとめられた装丁やデザインから伝わってきます。

あえて文字で説明しない、ビジュアルだけの目次

ポートフォリオを開くと、自己紹介と目次を兼ねた印象的なページが現れます。あえて文字で説明せず、作品のビジュアルを不規則に配置した目次は、元気で活発な雰囲気を伝えています。

ポートフォリオの随所で
オリジナルフォントを使用

竹久 夢二の作品を参考にしたというレトロでポップなカタカナフォントを、使用例と一緒に紹介しています。表紙や見出しを始め、ポートフォリオの随所でこのフォントが効果的に使われています。

雑誌特集のような
レイアウトで作品を紹介

"グラフィック""イラストレーション"など、作品をジャンル別のカテゴリに分け、雑誌の特集のようなレイアウトで紹介しています。個々の作品に付けられたキャプションは、雑誌の商品紹介のような客観的な視点で書かれており、自分の作品を一歩引いた視点で評価できる、作者の冷静な姿勢が伝わります。登場する作品は、課題であったり、自主的に作ったものであったりと様々ですが、アイボリーで統一された下地、上下に配置された波模様の飾り、随所で使われている縦書き文字などによって、ひとつのテイストにまとめられています。

DATA					
	上杉 祥子さん	サイズ：	A3	形態：	製本
	武蔵野美術大学（4年制）卒業	頁数：	24P	制作開始：	2年生の3月頃
	株式会社レイアップ 入社				

● 第2章　ポートフォリオの実例50点

| デザイン | 出版　WEB |

多彩な作品を印象的にレイアウト

ロゴ、UI/UXデザイン、VI（Visual Identity）、モーショングラフィックスなど、多彩な作品を手がけてきた作者。卓越したセンスを遺憾なく発揮して、それらを印象的にレイアウトしています。

作品に応じて大胆に変化するレイアウト

ロゴのデザイン（左）を縦一線にレイアウトする一方で、その使用イメージ（下）は見開きページを使って楕円形にレイアウトしています。どちらも非常に大胆、かつ印象的なレイアウトで、作者の卓越したセンスが伝わります。

個々の作品に加え
レイアウトにも趣向を凝らす

前述のロゴと同様、アプリ用のアイコン、時計、VIとその使用例、モーショングラフィックス、写真などの作品も、それぞれの形や色に応じた柔軟なレイアウトが施されています。個々の作品を鑑賞する楽しみに加えて、バリエーション豊かなレイアウトを堪能する楽しみもある。趣向溢れるポートフォリオです。

DATA			
	ZHONG XIN さん	サイズ： A3	形態： クリアファイル
	武蔵野美術大学 修士課程（2年制）在学中 株式会社日本デザインセンター 内定	頁数： 24P	制作開始： 学部4年生の4月頃

第2章　ポートフォリオの実例50点

デザイン　｜　出版

グラフィックの力で味わい深さを演出

大学でグラフィックデザインを学び、グラフィックで表現することにこだわった作者。その力を最大限に引き出した、味わい深いポートフォリオを作りあげました。

極限まで文字情報を抑えビジュアルで伝える

1〜6の数字と、6つの作品ビジュアルだけで構成された目次（右）です。極限まで文字情報を抑えつつ、目次としての機能を維持しています。グラフィックを使った表現を追求したい。そんな作者の思いが伝わる見せ方です。その思いは、後のページでも徹底されており、作品のコンセプトや使用方法が、大きなビジュアルで表現されています（下）。

たくみな写真使いで雰囲気を演出

作者自身の祖父をテーマとする写真集を紹介しています。中扉（左上）に配置したキャプションで作品の概要を端的に説明し、その後のページはビジュアルのみで構成しています。整然と並んだ写真には独特の雰囲気や味わい深さがあり、作者の高い表現力が伝わります。

新聞紙を用いた作品を
ポートフォリオに添付

"英字新聞を読むことから1日が始まる"という作者の祖父を表現するため、祖父の写真を新聞紙にプリントした作者。ポートフォリオに添付された新聞紙の色と手触りが、さらなる味わい深さを演出しています。

DATA			
山本 桃子さん	サイズ： B4	形態： 製本	
武蔵野美術大学（4年制）在学中	頁数： 52P	制作開始： 3年生の10月頃	
株式会社デザインフィル 内定			

● 第2章　ポートフォリオの実例50点

TOPICS:
2

3DCGの仕事

3DCGの仕事に携わる会社と、そこへ応募した人のポートフォリオの実例を
見る前に、3DCGの仕事の概要を確認しましょう。
3DCGの活用範囲は年々広がっており、連動してデザイナーの仕事も多様化しています。

分野や開発規模によって変化するデザイナーの仕事

　ゲーム・映画・TV番組・イベントなどのエンターテインメントは、3DCGが最も活用されている分野の1つです。

　3DCGゲームと言えば、かつては専用機でプレイするハイエンドゲームの独壇場でした。しかしスマートフォンの飛躍的な進化にともない、モバイル・ソーシャルゲーム業界でも、3DCGを使ったリッチなゲームが数多く開発されるようになってきました。

　映画やTV番組では、3DCGが様々なかたちで使われています。実写と併用する3DCGはVFX（Visual Effects）とよばれ、実写撮影だけでは表現できない視覚効果を生み出しています。例えば、絶滅した恐竜を表現したり、時代劇の野外撮影で映ってしまった電線を消したりといったことに活用されています。フル3DCGアニメーションの制作本数も増加傾向にあり、表現力の高まりにともない、視聴者の人気を集める作品が増えています。手で描いているように見えるセルルックのアニメも、背景・キャラクターを問わず、3DCGで表現されるケースが増えています。

　コンサートやテーマパークのアトラクションでも3DCGは多用されており、プロジェクションマッピング・立体視・VR（Virtual Reality）などの技術も駆使した、臨場感の高い映像が人気を集めています。

　一方で、3DCGの活用範囲はエンターテインメント以外の分野にも広がっています。例えば、建築分野では設計や景観のシミュレーションに、医療分野では情報の視覚化（ビジュアライゼーション）や手術のシミュレーションに、3DCGが活用されています。

　以上のように、3DCGは様々な分野で、様々な目的で使用されているため、そこで働くデザイナーに期待される力も様々です。例えばゲーム会社の3DCGデザイナーを目指すなら、3DCGに加えて、ゲームに関する知識や興味も必要です。また、開発規模が小さければ、3DCG全般に精通していることが期待されますが、分業体制が徹底している場合は、モデリング、アニメーションなど、なんらかの専門性の方が重視されます。

コロプラのVRゲーム開発現場。デザイナー・エンジニア・プランナーが机を並べ、開発に取り組んでいます。撮影協力：株式会社コロプラ

| DESIGN & 2DCG | **3DCG** |

■ 採用担当者に聞く ｜ 2D・3DCG ｜ ゲーム アプリ

株式会社コロプラ
森先 一哲さん（取締役／アートディレクター）

どんな職種であっても
考える力と伝える力が不可欠

　コロプラは、『白猫プロジェクト』や『クイズRPG 魔法使いと黒猫のウィズ』を始めとするスマートフォンゲームアプリを主軸に、国内外に向けたモバイルゲームサービスを展開しています。同社では多種多様なサービスをユーザに提供しているため、幅広いジャンルのデザインワークが求められるとアートディレクターの森先 一哲さんは語ります。「仕事内容は日々変化していくので、デザイナーとしての"引き出し"が少ない人は、早々に対応できなくなります」。特定のテイストやジャンルの絵だけを描いてきた人よりも、油絵・彫刻・グラフィックデザイン・イラスト・CGなどの幅広い表現に挑戦し、様々な体験をしてきた人の方が適性が高いそうです。「ゲームという最先端のエンターテインメントを仕事にするからには、学生時代から古今東西のエンターテインメントに触れてほしいですね」。"引き出し"が増えるほど、その人にしか作れないものが作れるようになり、社内での存在感が増すのです。
　加えて、デッサン力を始めとする基礎力も重視しており、ポートフォリオにデッサンが入っていれば必ず注目します。その一方、同社の新卒採用では、3DCGツールの使用経験は必須にしていません。「入社直後の研修期間中に、ツールの使い方はお伝えします。基礎力がしっかり備わっていれば、アナログ・デジタル、あるいは2DCG・3DCGに関わらず、どんな道具でも不自由なく使いこなせるようになります」。
　さらに将来は、自分が培った知識や技術をほかの人に伝えられるようになってほしいと森先さんは続けます。「与えられた仕事を言われるままに担当するだけでなく、自分のノウハウをほかの人と共有し、チーム全体の表現力を上げることにも挑戦してほしいですね」。とはいえ、自分の考えをほかの人に伝えることは簡単ではありません。「私自身、どう言えば相手に伝わるのか、日々考え続けています。チームでゲームを作るためには、どんな職種であっても、考える力と伝える力が不可欠なのです。ポートフォリオを審査したり、面接で話したりする段階から、そういった力が備わっている人かどうか、考え伝える労力を惜しまない人かどうか、見極めたいと思っています」。

左：新卒でコロプラに入社したA.Sさんがモデリングした3DCGキャラクター。3DCGはほぼ未経験でしたが、デッサン力を見込まれ、入社後にトレーニングを受けました。／右：同じく新卒で入社したW.Kさんが所属するチームのようす。VRゲームを開発しています。

● 第2章　ポートフォリオの実例50点

| 2D・3DCG | ゲーム　アプリ |

一目で選考通過を決めた表現力

美術大学の油画専攻で学び、「絵を描く仕事をしたい」という動機からコロプラに応募した作者。入社後の研修で3DCGを学び、現在はモデリングやエフェクトなどを担当しています。

色々なものを見て、考えているから描ける絵

ポートフォリオの先頭を飾る本作は、作者が大学2年生の秋に描いた鉛筆画です（一部、水彩や墨も併用しています）。「色々なものを見たり考えたりしないと、この絵を描くことはできません。目にした瞬間、会ってみたいと感じました」（森先さん）。

デッサンの上手い人は3DCGの上達が速い

表現のための基礎力を重視するコロプラでは、とりわけデッサンに注目しています。「デッサンを見れば、3DCG制作に必要な空間把握力の有無がわかります。デッサンの上手い人は、3DCGの上達が速い場合が多いですね」（森先さん）。

DATA

A.Sさん
多摩美術大学（4年制）卒業
株式会社コロプラ 入社

サイズ： A4
頁数： 40P

形態： クリアファイル
制作開始： 3年生の11月頃

| 3DCG | ゲーム　アプリ |

ゲーム業界を意識した作品制作

幼い頃からゲームが好きで、ゲーム制作を学べる4年制の専門学校に入学した作者。
在学中に修得した3DCGの技術や造形力が評価され、コロプラへの入社が決定しました。

造形作品で
空間把握力をアピール

専門学校への入学前に、スーパースカルピーを使った造形を教わっていたという作者。ポートフォリオには、造形作品の写真も掲載しました。「デッサンは入っていなかったものの、造形作品や3DCGのスカルプト作品から、空間把握力が備わっていることが伝わりました」(森先さん)。

ゲーム業界を意識した
ローポリゴンのモデル

ゲーム業界への就職を意識して、ポリゴン数を抑えたモデリングに挑戦していることが上の作品から読みとれます。「ゲーム業界で働いている先輩たちに相談したら、ローポリゴンのモデルを入れた方が良いとアドバイスされたのです」(作者)。また、作品はもちろん、それを紹介するポートフォリオのデザインも凝っており、作者の創作意欲が伝わってきます。

DATA			
W.Kさん	サイズ： A4	形態： 製本	
HAL東京(4年制) 卒業	頁数： 32P	制作開始： 3年生の2月頃	
株式会社コロプラ 入社			

| DESIGN & 2DCG | **3DCG** |

■ 採用担当者に聞く　｜　3DCG　｜　映像

株式会社ポリゴン・ピクチュアズ

兼松 厚さん（人事総務部長）

人事担当者は"熱意"
グループリーダーは"実力"を審査

　ポリゴン・ピクチュアズは、世界でも有数の歴史と規模を誇るCGプロダクションです。創立は1983年で、約300人のスタッフが所属しています。モデリング・リギング・アニメーション・エフェクト・コンポジットなどの各工程を専属のアーティスト（スペシャリスト）が担当する、大規模な分業体制が同社の特徴です。モデリンググループ・アニメーショングループのように工程ごとに部署を分けており、各部署にグループリーダーという役職を置いています。「当社の応募者は、新卒・経験者を問わず、なんらかのスペシャリスト志望者が大半です。最初に人事担当者が選考し、次の段階でグループリーダーが選考します」と人事総務部長の兼松 厚さんは語ります。

　例えば、新卒からの応募があった場合には、最初に人事担当者がデモリールを見ます。ここで大切にしている基準は、"テクニック"よりも"熱意"です。「アーティストとしての成長を左右するのは、作品作りに対する"熱意"、言い替えると、一生懸命に取り組んでいるかどうかです。熱意の有無は作品から伝わりますし、熱意があれば、作品の点数は自然と多くなります」。人事担当者の選考を通過したデモリールだけが、各部署のグループリーダーに渡されます。「例えばアニメーションのグループリーダーは、"重心が理解できているか""キャラクターの感情や置かれた状況が伝わるか"といった、アニメーターとしての実力を評価します」。この審査も通過した応募者には、実際の仕事を想定した、リテイクへの対応力を問うような課題を出すこともあります。

　新卒の場合は、実力に加え将来性も考慮しますが、"ヘタでも良い"という意味ではありません。荒削りでも、熱意や、リテイクを的確に解釈し、対応する力が垣間見える作品が評価されます。

　なお、同社ではスペシャリストとしての採用以外に、各部署を統括するCGスーパーバイザー（CGSV）の候補となり得る人材の発掘・育成にも力を入れています。「CGSVには、すべての部署の技術を理解し、制作方法を決定できる力が求められます。そのため当社では、スペシャリストを中心に採用する一方で、CGSV候補としてゼネラリスト志望者の採用も行っています」。

新卒でポリゴン・ピクチュアズに入社した東郷 拓郎さんは、アニメーターとして『シドニアの騎士』『亜人』などのデジタルアニメーション制作に参加しています。
左：シドニアの騎士 第九惑星戦役 ©弐瓶勉・講談社／東亜重工動画制作局　右：亜人 ©桜井画門・講談社／亜人管理委員会

| 3DCG | 映像 |

アニメーションの適性を伝えるデモリール

1年生のときに見たポリゴン・ピクチュアズ制作のアニメーションがきっかけで、アニメーターを志望した作者。分業体制をとる同社への提出を念頭に、級友との分業で作った作品が評価され、採用が決まりました。

見てほしい要素だけを作品から抽出する

この作品はSIGGRAPH ASIAを始め、複数のコンテストにノミネートされました。しかし、作者は本作をそのままデモリールとして提出せず、一部分だけを抽出しています。「見てほしかったのはストーリーではなくキャラクターの演技だったので、3分弱の本編のなかから、2種類のキャラクターアニメーションだけを抜き出しました」（作者）。

採用担当者が見たいものを見せる

前述のキャラクターアニメーションに、ロボットアームのアニメーション、コミカルなキャラクターアニメーション、ランサイクルなどを組み合わせ、デモリールとしてまとめてあります。「アニメーションが好きでなければ、ここまでのバリエーションは作れません。しかも我々が見たいものはなんなのか、理解したうえで作っています。例えばランサイクルは3方向から見せているのに加え、左右の手足の色を変えてあるので、動きの細部までしっかり伝わります。"相手が見たいもの"を見せるという姿勢が、とても素晴らしいと思いました」（兼松さん）。

DATA

東郷 拓郎さん
トライデントコンピュータ専門学校（3年制）卒業
株式会社ポリゴン・ピクチュアズ 入社

尺： 1分20秒
形態： デモリール
制作開始： 2年生の3月頃

| DESIGN & 2DCG | **3DCG** |

— 採用担当者に聞く　｜　3DCG　｜　映像

株式会社サンジゲン

松浦 裕暁さん（代表取締役／CGプロデューサー）、瓶子 修一さん（CG作画部 統括マネージャー）

我々と同じ方角を向いている人ほど一緒に仕事をするイメージがわく

　サンジゲンは、セルルックのアニメCGに特化したプロダクションです。日本の伝統的なセルアニメの手法と3DCGを融合させた表現が、国内外で高く評価されています。セルルックこそが世界で勝負できる唯一の道だと、同社代表取締役の松浦 裕暁さんは語ります。「デジタル環境での作画と3DCGの共存共栄、海外向けアニメの制作、新しいアニメ表現の開拓など、挑戦したいことは山ほどあります」。

　アニメCGの未来を信じ、サンジゲンでアニメCGを作っていきたい。その思いが強く表現されているポートフォリオほど、魅力を感じると言います。「どれだけ"こっち"を向いている人か、"こっち"について考えている人か、作品を見れば一瞬でわかります。我々と同じ方角を向いている人ほど、一緒に仕事をするイメージがわきますね」。

　以降の4ページで紹介する4点のポートフォリオは、その思いが特に色濃く表現されています。「過去数年間に採用された新卒のポートフォリオ数十点を見わたし、ピックアップしました。驚くことに、ポートフォリオで各々が表現している"好きなもの"が、今現在の彼らの方向性と見事に一致しているのです。学生時代に心底から好きだったものを詰め込んで応募して、今もそれを大切にしながら成長している。"この人たち、すごい！"と思いましたね」とCG作画部 統括マネージャーの瓶子 修一さんは語ります。

　なお2015年現在、サンジゲン東京スタジオの実務未経験者採用では、サンジゲン・クリエイティブ・サーキット（以降、SCC）という3ヶ月全24回の講座への参加が義務付けられています。「少し前までは、ポートフォリオ・履歴書・面接による一般的な選考をやっていました。今も地方スタジオでは同様です。けれど、それだけでお互いの相性を見極めるのは本当に難しい。もっと確実な方法はないか、模索した結果がSCCです」（松浦さん）。SCCでは、同社でアニメCGを作るうえで最低限必要な知識とオペレーションを教えながら、仕事に対する情熱と耐性の評価もしています。「その人がどこまで成長するかは、その人のマインドに左右されます。SCCは、それを確認する期間でもあるのです」（瓶子さん）。

左：以降の4ページで入社時のポートフォリオを紹介している同社の若手4名。左から石田 健二さん、沖野 亜沙子さん、高岡 真也さん、三宮 聖史さん。／右：4名が制作に携わった『劇場版 蒼き鋼のアルペジオ ーアルス・ノヴァー Cadenza』。©Ark Performance／少年画報社・アルペジオパートナーズ

| 3DCG | 映像 |

成長を期待させる、豊かなイマジネーション

自分が感じる日本アニメの魅力をセルルックの3DCGアニメーションで表現した作者。
その思いが採用担当者の共感をよび、入社が決まりました。現在はアニメーションを担当しています。

制作工程順ではなく
見てほしい画から掲載する

ポートフォリオの先頭で作品の完成画像（左上）をたっぷりと見せ、次にイメージボード（右上）、その後でモデリング（左下）を掲載しています。「制作工程とは関係なく、見てほしい画から掲載しているので、なにをやりたいのか明確に伝わります。イメージボードの女の子の表情が特に良いですね。CGの技術がイラストに追い付いていませんが、"豊かなイマジネーションはあるから、技術がともなってくれば、3DCGでも表現できるようになるだろう"と我々に期待させる力があります」（瓶子さん）。

DATA

沖野 亜沙子さん
デジタルハリウッド本科（1年制）卒業
株式会社サンジゲン 入社

サイズ： A4
頁数： 40P

形態： クリアファイル（デモリール付）
制作開始： 1年生の9月頃

● 第2章　ポートフォリオの実例50点

3DCG　　映像

身近なメカを忠実に再現

自分が通学時に乗っていた電車など、身近にあるメカをセルルックの3DCGで再現した作者。
着眼点の面白さ、細かいこだわりなどが評価されました。現在はメカのモデリングを担当しています。

表紙を見るだけで
やりたいことが伝わる

風景のなかを走る電車のようすを、セルルックの3DCGで再現し、表紙にしています。ポートフォリオに掲載してあるのは身近なメカばかりで、学校のモデリング課題にありそうな、ペットボトル・ライター・家などはありません。"メカをセルルックで作りたい"という思いが、表紙を見ただけで伝わります。電車も自動車も、内装まで忠実に再現しようとがんばっている姿勢も好感がもてます」(瓶子さん)。

DATA			
石田 健二さん	サイズ： A4	形態： クリアファイル	
大阪電気通信大学(4年制)卒業	頁数： 14P	制作開始： 4年生の7月頃	
株式会社サンジゲン 入社			

3DCG　映像

アニメ&ロボット。やりたいことが一目瞭然

ポートフォリオの先頭に、オリジナルデザインのロボット4体を掲載し、セルルックのレンダリングにも挑戦した作者。先に紹介した作者同様、現在はメカのモデリングを担当しています。

作者のやりたいことと
会社が必要とする力が一致

4体のロボットを、3号・4号・1号・2号の順番に掲載しています。「制作した順番ではなく、見てほしい順番で掲載したのでしょう。ポートフォリオは成長記録ではないので、そういう見せ方が良いですね。現在制作されている国内のアニメでは、ロボットの大半が3DCGで表現されています。今後も、アニメではCGのロボットやメカが必要とされ続けるでしょう。彼のやりたいことが明確に伝わり、それは我々が必要とする力でした。一緒にやっていけるだろうと感じましたね」（松浦さん）。

DATA

高岡 真也さん
大阪電気通信大学（4年制）卒業
株式会社サンジゲン 入社

サイズ： A4
頁数： 30P

形態： クリアファイル
制作開始： 4年生の8月頃

● 第2章 ポートフォリオの実例50点

| 3DCG | 映像 |

サンジゲンだけを照準に定めたラブレター

サンジゲンが設立直後に制作したオリジナル作品を分析し、そのオマージュとなる3DCGアニメーションを作った作者。現在はアニメーションを担当しています。

ポートフォリオは会社に贈るラブレター

"サンジゲンで働きたい"という思いを伝えるため、サンジゲンへのオマージュを込めた作品を表紙と先頭に配置しています。「ポートフォリオは、会社に贈るラブレターです。このポートフォリオは、サンジゲンのために作られた、サンジゲンにしか通用しない内容になっている。だからこそ、心に響くものがありますね。彼のようにやってみて、それでふられてしまったら、ポートフォリオの表紙や構成を変え、別の会社宛のラブレターにすれば良いのです。ポートフォリオとは、そういうものだと思います」(瓶子さん)。

068

DATA

三宮 聖史さん
大阪コミュニケーションアート専門学校(3年制) 卒業
株式会社サンジゲン 入社

サイズ: A4
頁数: 30P
形態: クリアファイル(デモリール付)
制作開始: 2年生の7月頃

DESIGN & 2DCG	▼ 3DCG

■ 採用担当者に聞く | 3DCG | 映像

株式会社NHKアート

志田 康浩さん（経営企画室 部長）、本間 由樹子さん（デジタルデザイン部 部長）

幅広い分野に精通する
アートディレクターになってほしい

　NHKアートは、NHKの美術業務全般を担う総合美術会社です。NHKで放送されるドラマ・ニュース・ドキュメンタリー・教育などの各種TV番組の美術全般を制作するのに加え、イベントやホール運営事業も手がけています。「当社の業務内容は多岐にわたっており、デザイナーとしての仕事に加え、企画力やディレクション能力も必要とされる機会が多くあります」と経営企画室 部長の志田 康浩さんは語ります。

　例えばドラマ番組を制作する場合には、大道具・小道具・衣装などのリアルセットに関わる業務と、VFXを始めとするCGに関わる業務の両方が発生します。NHKのデザイナーに協力し、CGに関わる業務を推進するのがアートディレクターやCGスーパーバイザーです。「ドラマ番組のアートディレクターには、CGに加え、リアルセットに対する理解も求められます。そこに到達するには、10年、20年単位の年月をかけて、様々な経験を積む必要があります。時間はかかりますが、毎回新しいことに出会えますよ」とデジタルデザイン部 部長の本間 由樹子さんは続けます。

　次のページでポートフォリオを紹介している吉田 孝侑さんの場合、入社1年目はニュースのテロップ・気象図・解説映像などを制作し、2年目以降はリアルタイムCGの研究開発や、イベント用のプロジェクションマッピングに携わっています。「当社のデザイナーは、1時間で制作するニューステロップから、1年近くをかける大型番組まで、様々な仕事をしながら成長していきます」（本間さん）。例えば、学生時代の専攻が空間演出デザインだったとしても、3DCGにも、Webデザインにも、物怖じせずに挑戦する。そうやって専門領域を拡張し、幅広い分野に精通するアートディレクターになることが期待されています。

　その素養を審査するため、2015年現在、同社の採用ではポートフォリオ選考の代わりに、企画力やデザイン力を試す実技試験を行っています。「入社後数年もすれば、少人数チームのアートディレクションを任されるようになります。そのため試験や面接を通して、"アートディレクターに向いているかどうか"を見極めるようにしているのです」（本間さん）。

新卒でNHKアートに入社した吉田 孝侑さんが入社2年目にアートディレクションを担当したイベント映像。太鼓の生演奏を感知し、映像の一部がリアルタイムに生成される演出を盛り込んだ、総尺約8分のインタラクティブ・プロジェクションマッピングを作りあげました。

| デザイン・3DCG | 映像 |

空間演出＆グラフィックデザインの共演

美術大学の空間演出デザイン学科に所属しつつ、独自にグラフィックデザインも学んだ作者。幅広いデザインの力とリーダーシップ経験が評価され、NHKアートへの採用が決まりました。

空間演出作品は、図面とセットで掲載する

『魔術展』という学内展示会のグループリーダーを務めた作者。企画・制作・設営・パフォーマー・広報という多方面にわたる働きを、写真・画像・キャプションを使い具体的に紹介しています。「アルバイトとしてインテリア会社に出入りしていたおかげで、実践的な図面の書き方、読み取り方を学べたのです。空間演出の仕事では図面の理解が必須なので、作品の画像や解説に加えて、図面も掲載するよう心がけました」（作者）。

2つの専門分野を融合した作品制作

『魔術展』の広報として、展示会ロゴ・記念ブックレット・展示会告知ポスターを自主制作したことも紹介しています。「平面のポスターではインパクトがないので、門の奥から赤い顔が浮かび上がる立体ポスターを制作しました」（作者）。空間演出＆グラフィックデザインの技が融合した、作者の強みが伝わる作品です。

作品を通して自分の方向性を伝える

上の作品では、オリジナルデザインの蝶に加え、それを展示する箱も制作。存在感のある展示を実現しています。下は光をテーマとするパフォーマンスショーで、作者は光と音響を担当しています。"幅広い分野の表現に挑戦し、空間全体を演出する"そんな作者の方向性が、作品を通して伝わります。

DATA

吉田 孝侑さん
武蔵野美術大学（4年制）卒業
株式会社NHKアート 入社

サイズ：	A3
頁数：	108P

形態：	クリアファイル
制作開始：	3年生の7月頃

| DESIGN & 2DCG | **3DCG** |

— 採用担当者に聞く | 3DCG

建築　ゲーム　映像

株式会社クリープ

内田 直也さん（営業企画本部 アカウントマネージャー）

絵心に加え、ポートフォリオの見せ方・まとめ方にも注目

　クリープは、マンション・商業施設・一戸建てなどの建築物のビジュアライゼーションと、ゲーム・アニメなどのエンターテインメントコンテンツ制作の両方に対応するCGプロダクションです。前者の事業では、クライアントから提供された図面をもとに、建築物の完成予想図（建築パース）や映像を制作しています。同社所属の建築士が監修しているため、信頼性の高いイメージを提供できると、自身も二級建築士の資格をもつアカウントマネージャーの内田 直也さんは語ります。「建築事業に加え、エンターテインメント事業の背景美術も建築士が監修しています。後者の場合、必要以上に正確性を追求する必要はありませんが、建築士の意見が入ることで、高い説得力をもつコンテンツが実現します。"建築に強い"という点が、当社の特徴なのです」。

　2つの事業はCGの仕事という点で共通しています。しかし、デザイナーに求められる素養は大きく違うと内田さんは続けます。「建築パースの場合、例えばガラス窓1枚の材質であっても、透明・乳白色・飛散防止の網入りなど、細かく決められています。作ったイメージがプレゼンテーションやパンフレットに使われ、実際に建てるのかどうか、購入するのかどうかの判断材料となるので、好き勝手に作るわけにはいきません。その一方で、建築物の印象はカメラアングル・空の色・植栽などに応じてガラリと変わります」。建築事業のデザイナーには、図面や材質といった制約があるなかで、その建築物が最も映える画作りを考え、提案することが求められるのです。

　「現在所属しているデザイナーは、教育機関や前職で建築を学んできたので、全員が図面を理解できます。ただし新卒採用の場合には、図面の知識は必須ではないと考えています」。やる気さえあれば、図面の知識は入社後でも修得できる。それよりも、絵心や、提案する力が大切だと言います。「イメージ次第で建築物の計画や販売の行方が大きく左右されるからこそ、絵心は特に重視します。加えて、限られた時間のなかでクライアントのニーズを理解し、見せ方を考え、提案していく仕事なので、ポートフォリオの見せ方・まとめ方にも注目しています」。

大学院卒業後、1年間の他社での勤務を経てクリープに入社した滝本真樹さんが制作した建築パース。formZでモデリングした後、CINEMA 4Dでレンダリングしています。同じ建築物でも、季節・時間帯・天候・空気感・カメラアングルなどによって、その印象は大きく変化します。

3DCG | 建築

1つの建築作品の魅力を1枚に凝縮

大学・大学院で建築と設計を学んだ作者は、在学中に作った作品の魅力を1枚に凝縮して表現。その見せ方・まとめ方などが評価され、クリープへの採用が決まりました。

志望職種に合わせ建築パースを大きく配置

作者が大学院修士課程2年のときに作った設計作品のハイライトが、1枚のなかにまとめられています。「大学では図面の書き方も学びましたが、クリープにはデザイナー職で応募したので、あえて建築パースを目立たせるレイアウトにしました」(作者)。

作品自体に加え、ポートフォリオのまとめ方も評価

これらは、作者が学部3年のときに作った設計作品(左)と模型作品(右)です。前述の作品と同様、それぞれが1枚にまとめられています。「模型作品の精密な作りから、すごく誤差の少ない丁寧な仕事のできる人だと伝わります。作品自体のクオリティに加え、ポートフォリオとしてのまとめ方のレベルも高いですね。ざっと目を通しただけで、その建築物の概要が理解できます」(内田さん)。

DATA

滝本 真樹さん
千葉工業大学 修士課程(2年制)修了
株式会社クリープ 入社

サイズ:	A3
頁数:	8P
形態:	データ
制作開始:	修士2年生の1月頃

● 第2章　ポートフォリオの実例50点

| 2D・3DCG | | ゲーム |

志望会社のニーズを分析し、構成に反映

"世界に通用するハイエンドゲームの3DCGを作りたい"という思いを胸に、
3年間にわたる濃密な学生生活を送った作者。その努力が実り、第一志望の会社に採用されました。

写真やイメージ画も
掲載し、再現力を伝える

背景の3DCGを見開き（上）で掲載し、その制作過程も直後の見開き（下）で解説しています。モチーフとなった実在する建築物の写真や、2DCGのイメージ画も掲載されており、完成作品との比較を通して、作者の高い再現力が読みとれます。加えて、ゲームデータとしての使用を念頭に、ポリゴン数やテクスチャの解像度・枚数を抑えている点から、ゲーム業界への就職に対する意気込みも伝わります。

3DCGに加え
2DCG作品も掲載

自分のやりたい職種を明確にするため、ポートフォリオの序盤を3DCG作品で埋め尽くした作者。対照的に、中盤のページにはコンセプトアートやデザイン画などの2DCG作品が並んでいます。「第一志望の会社では、ハイエンドの3DCGが制作できる一方で、デザイン画なども描ける人を求めていました。その点を意識して、両方の腕を磨き、ポートフォリオでアピールしたのです」（作者）。

アナログ作品・習作で、デッサン力や造形力をアピール

ポートフォリオの終盤には、デッサン・粘土造形・スケッチなどのアナログ作品・習作が並んでいます。「本格的に絵やCGの勉強を始めたのは入学後だったので、1年生のときには、集中してアナログでの表現力を磨きました。デッサン力や造形力が備わっていないと、どんなに便利なCGソフトを使っても、良い表現はできません。実際にCGを作ってみて、それを実感しました」(作者)。

ポートフォリオは絵で伝える履歴書

約70ページにおよぶポートフォリオを見せながらの面接で、採用担当者が最も興味を示したのは、最後に掲載したオリジナルの自己紹介でした。ここでは、"自分はネギが嫌い！"というこだわりが、コミカルに表現されています。「デザイナーは絵で伝えることが仕事なので、自分の人間性や面白みが絵で伝わるよう工夫しました」(作者)。

今も進化を続けるポートフォリオ

書類選考を突破し、1次面接・2次面接へと進む途中で、新しいデザイン画を描き、ポートフォリオの巻末に追加しました。「特に指示されたわけではないですが、自分の強みや意気込みを見せたいと思い、作品を追加しました」(作者)。内定をとった今は、このデザイン画から3DCGキャラクターを作っていると言います。作者のポートフォリオは、今も進化を続けているのです。

DATA					
	儀賀 翔奎さん	サイズ：	A4	形態：	クリアファイル
	トライデントコンピュータ専門学校(3年制)在学中	頁数：	72P	制作開始：	1年生の3月頃
	株式会社カプコン 内定				

● 第2章　ポートフォリオの実例50点

2D・3DCG　ゲーム

2Dの表現力を下地に、3Dにも挑戦

学校が主催する"作品アドバイス会"などへ積極的に参加し、ゲーム業界のニーズを探った作者。得意の2DCGを下地に、3DCGにも挑戦し表現の幅を広げました。

2DCGから3DCGへ、表現の幅を広げる

2DCGのイメージ画をもとに、3DCGキャラクターを制作。さらにドラゴンの3DCGも制作し、ショートムービーを完成させるまでの過程を紹介しています。2DCGから3DCGへ、表現の幅を広げようとする作者の意欲が伝わる見せ方です。

多様な動作を描き分ける表現力

"走る""頭を抱える""見渡す"など、様々な動作が生き生きと描かれています。加えて、性別・年齢・コスチュームも描き分けられており、作者の高い表現力が伝わる1枚(左)です。もう1枚(右)からは、多様な色を使いこなす色彩センスが伝わります。

DATA

谷 菜名海さん
大阪デザイナー専門学校(2年制) 在学中
株式会社アクセスゲームズ 内定

サイズ：	A4
頁数：	40P
形態：	クリアファイル
制作開始：	1年生の1月頃

3DCG / 映像

メインのモチーフは"自分"

表紙には無数の自画像、3DCG作品にも自画像、2DCG作品にも自画像があります。
メインのモチーフを"自分"とした、ほかに類を見ないインパクトのあるポートフォリオです。

ライバルとの差別化を可能にした斬新なモチーフ

数多くのポートフォリオが並ぶ選考の場で、どうやってライバルとの差別化を図るか。作者の回答は、メインのモチーフを"自分"にするという斬新なものでした。3DCG作品（左上）も、2DCG作品（右上）も、表紙（左下）も、自分をモチーフとしています。2DCG・3DCGを問わず、自分の顔をしっかりと似せて表現できる。その自負があるからこそ選べたモチーフと言えます。

"自分"作品に加え、対照的な作品も掲載

"自分"をモチーフとする作品群に加え、自動車やヘリコプターの3DCG作品も掲載しています。奇抜な画作りだけでなく、リアルな画作りもできる。対照的な作品があることで、作者の実力が伝わります。

DATA

穴村 崇さん
日本電子専門学校（2年制）卒業
株式会社白組 入社

サイズ： A4
頁数： 48P
形態： クリアファイル
制作開始： 1年生の3月頃

● 第2章　ポートフォリオの実例50点

| 2D・3DCG | ゲーム |

もの作りへの情熱がにじみ出る作品群

3年生の春にポートフォリオを作り始めた作者。周囲からのアドバイスを受けつつ
意欲的に作品を増やし、1年がかりで個性溢れるポートフォリオを作りあげました。

見る人の意表を突く
面白みのある作品

3年生の春、手元の作品を市販のクリアファイルに入れ、最初のポートフォリオを作った作者。そこで満足することなく作品を増やし続け、1年後にはポートフォリオを製本するまでになりました。右は、その先頭を飾る3DCG作品です。"見る人の意表を突くような、面白みのある作品を!"と考え、自主的に制作したそうです。個性的な作風から、作者のもの作りへの情熱が伝わってきます。

ほかの人が選びそうにないモチーフを描く

ゲーム業界への就職を目指し、意識的に2DCG作品も増やしていった作者。3DCG作品同様、面白みのある個性的なイラストやスケッチを数多く描きました。例えば右上のスケッチでは、様々なコスチュームの中年男性という、ほかの人が選びそうにないモチーフを生き生きと描いています。

キャラクターを中心に
チーム作品を紹介

級友たちとの3人編成チームで挑んだムービー作品で、登場キャラクター全10体のモデリングを担当した作者。その成果を見開き（左）で掲載し、続く見開き（下）では、作品の概要や担当範囲の詳細を紹介しています。このように、チーム作品では自分の担当範囲を明確に伝えることが大切です。次の実例では別のチームメンバーのポートフォリオも紹介しています。両者の見せ方の違いに注目してみましょう。

DATA			
爲貝 雅也さん		サイズ：A4	形態：製本
日本工学院八王子専門学校（4年制）卒業		頁数：46P	制作開始：3年生の4月頃
株式会社カプコン 入社			

● 第2章　ポートフォリオの実例50点

| 3DCG | 映像 |

多彩なモデルを掲載し、造形力を伝える

モデリングのスペシャリストを志望し、4年間腕を磨いた作者。
メカ・人体・背景など、多彩なモデルをポートフォリオに掲載しました。

横位置にして
作品を大きく掲載

映像作品の画面は横長の長方形です。そのため、ポートフォリオも横長（横位置）に使った方が作品を大きく掲載できると考えた作者。ポートフォリオの先頭で、左上の自信作を誌面いっぱいに掲載しました。ほかのページでは、別のモデルをワイヤーフレームやリファレンス画像と共に掲載しています。その後には、人体・背景などの多種多様なモデルを紹介。ハードサーフェス（固いモチーフ）にもオーガニック（柔らかいモチーフ）にも対応できる、作者の高い造形力が伝わります。

背景を中心に
チーム作品を紹介

先の実例でも紹介した、3人編成チームのムービー作品です。こちらの作者は、最初の見開き（上）で作品の概要を、続く見開き（中・下）で自分が担当した背景モデリングとライティングの詳細を解説しています。同じ作品でも、人や担当範囲が変われば、見せ方も大きく変わります。

DATA			
齋藤 隼人さん	サイズ：	A4	形態： クリアファイル
日本工学院八王子専門学校（4年制）卒業	頁数：	36P	制作開始： 3年生の4月頃
株式会社ModelingCafe 入社			

3DCG　映像

ハードサーフェスモデリングを極める

2年制の専門学校に通い、さらに研究生として1年間を過ごした後に就職した作者。
その間、モデリングの技を極めるべく、ひたすら制作に没頭しました。

海外サイトに投稿しフィードバックを得る

得意のハードサーフェス作品がずらりと並んだポートフォリオです。「左上は一番の自信作で、様々な人にアドバイスをもらいながら、1ヶ月以上かけて完成度を上げていきました」(作者)。そのかいあって本作は、世界最大規模のデジタルアーティストを対象とするコミュニティサイトの3DTotal.comに掲載。世界中から投稿作品が集まる同サイト内で、アクセスランキングTOP20に入りました。ポートフォリオも、そこに掲載する作品も、多くの人に見せてアドバイスをもらうことで、ブラッシュアップのヒントが得られます。インターネットを活用すれば、海外からのフィードバックを得ることもできます。

DATA

中村 太政さん
九州デザイナー学院(2年制) 卒業
株式会社ModelingCafe 入社

サイズ	A4
頁数	30P
形態	クリアファイル
制作開始	研究生(3年生)の11月頃

3DCG　　ゲーム

守備範囲の広さをビジュアルで伝える

キャラクターや世界観をデザインし、3DCGモデルを作り、アニメーションを付ける。
一連の工程をバランス良く学んだ作者は、その経験をわかりやすいビジュアルで伝えています。

攻撃モーションの詳細を、わかりやすく伝える

ゲーム用キャラクターのモデリング、背景のモデリング、キャラクターのモーションとデザインを紹介しています。各ページに統一したデザインが施されているため、同じゲームに関連する作品だと直感的に理解できます。下のページでは、キャラクターの上下方向の位置をわかりやすく伝えるため、レイアウトを工夫しています。

083

DATA			
柴﨑 瑞穂さん	サイズ： A4	形態： クリアファイル（デモリール付）	
福岡デザインコミュニケーション専門学校（3年制）卒業	頁数： 60P	制作開始： 2年生の10月頃	
株式会社ガンバリオン 入社			

● 第2章　ポートフォリオの実例50点

| 3DCG | 映像 |

海外大手スタジオが認めたアニメーション

アメリカのAcademy of Art Universityに留学し、Pixarのアニメーターからカートゥーンスタイルを学んだ作者。Pixarでのインターンシップを経て、Sony Pictures Imageworksに入社しました。

インターンシップ選考で評価された発想力

こちらはPixarのインターンシップ選考時に高く評価された作品です。「キャラクターとパペットが会話するという発想が良かったと、後日フィードバックを受けました」(作者談)。発想力や演技のセンスは一朝一夕に身に付くものではありませんが、アニメーターにとって不可欠な力です。だからこそ、選考時には非常に重視されています。

演技の要素を中心にベストワークだけを入れる

デモリールの尺は1分で、10秒前後のアニメーションテストが数本入っています。「学生の場合、出せば出すほどボロが出る。尺は1分もあれば充分。ベストワークだけを入れなさいと、先生からアドバイスされました」(作者談)。また、Pixarの仕事内容を意識して、キャラクターの感情などを伝える演技の要素を多めに入れたそうです。

DATA

若杉 遼さん　　　　　　　　　尺：　1分　　　　形態：　デモリール

Academy of Art University Master's Degree (2年制) 修了　　　制作開始：　1年生の9月頃
Sony Pictures Imageworks 入社

3DCG | 映像

得意なアニメーションに加え、リギングも紹介

在学中にアニメーションの腕を磨き、虫・人・ドラゴン・魚など、様々なキャラクターのアニメーションテストをデモリールに入れた作者。後半には、リギングの紹介も加えています。

様々なテイストのアニメーションで、表現力の幅を伝える

リアルな昆虫の動き、人間の日常芝居、火を噴くドラゴン、クリーチャーのインゲームアニメーションなど、様々なテイストの動きが紹介されており、アニメーターとしての表現力の幅が伝わります。

アニメーションとリギングの成果を連続で見せる

表情豊かな魚のショートムービーの直後に、その表情を付けるためのコントローラも紹介。「苦しい(Painful)」「嬉しい(Happy)」「驚き(Surprise)」など、様々な感情表現用のパラメーターと、それらの操作結果が映像を見るだけで伝わります。アニメーションだけでなく、それを表現するためのリギングもできる。自分の力量を効果的にアピールしています。

DATA

酒井 学人さん
デジタルハリウッド大学(4年制) 卒業
株式会社オー・エル・エム・デジタル 入社

尺: 2分
形態: デモリール
制作開始: 4年生の10月頃

● 第2章　ポートフォリオの実例50点

| 3DCG | 映像 |

研究テーマと密接に関連した作品を掲載

工科大学でCG映像制作を学び、卒業研究のテーマにカラーマネジメントを選んだ作者。
研究成果が活かせるエフェクト・コンポジットを中心に、ポートフォリオをまとめています。

CG専門雑誌を参考に
メイキングも紹介

在学中に様々なプロジェクトを経験し、特にエフェクト・コンポジットに興味をもった作者。これらの工程と密接に関連する、カラーマネジメント（作業環境ごとの色の見え方の違いを抑制するしくみ）を研究テーマに選びました。ポートフォリオには、様々なエフェクト・コンポジット作品を掲載しています。ここで紹介しているのは、作者の所属大学が爆発するというインパクトのある作品です。CG専門雑誌のレイアウトを参考に、完成映像のスクリーンショットと合わせて、そのメイキングも紹介しています。

DATA

Banghai Yangさん
東京工科大学（4年制）在学中
就職活動中

サイズ： A4
頁数： 20P

形態： 製本（デモリール付）
制作開始： 3年生の2月頃

3DCG / 映像

強みのエフェクトを中心に構成

大学でCG制作に没頭した作者。強みのエフェクトを中心にポートフォリオを構成し、エフェクトのスペシャリストとして採用されました。

リファレンス画像とメイキングも紹介する

油などの燃料の燃焼、水中に落としたインクの拡散など、自分で設定したテーマにもとづいてエフェクトを制作した作者。左側のページで完成映像を紹介し、右側のページではリファレンス画像とメイキングを紹介しています。既存のチュートリアルをそのまま模倣するのではなく、試行錯誤しながら自分で制作方法を考えて実践する。エフェクトのスペシャリストを目指す作者の意気込みが伝わります。

**リギングを通して
テクニカルへの理解を伝える**

チーム制作ではキャラクターのリギングを担当した作者。髪の毛の動きを制御するため、2種類の方法を考え、それぞれの利点を比較検討したことを紹介しています。画作りのセンスに加え、テクニカルに対する一定の理解もある。そんな作者の強みが伝わります。

DATA

赤澤 瑛莉さん
デジタルハリウッド大学（4年制）卒業
CGプロダクション 入社

サイズ： A4
頁数： 34P
形態： クリアファイル（デモリール付）
制作開始： 3年生の11月頃

3DCG | 映像

完成映像＆ブレイクダウンでVFXを紹介

大学を卒業したものの、幼い頃からの夢だったCG制作の道が諦めきれず、
専門学校に進学した作者。特に好きだったTV番組のCGに携わるため、数多くのVFXを制作しました。

▶ 完成映像

▶ ブレイクダウン

Background / CharacterShadow 1 / Character Image / Ice Image

ポートフォリオ

ブレイクダウンを通して
具体的な作業内容やこだわりを伝える

デモリールは、最初に完成映像、次にブレイクダウン（その映像の制作過程）を見せる構成になっています。例えば上では、実写の人間と、3DCGのキャラクターや氷を合成する過程を紹介しています。このような構成は、ハリウッド映画のメイキング映像などでもしばしば見られます。ブレイクダウンを見ることで、具体的な作業の内容や、作者のこだわりがわかります。加えて、デモリールを再生しなくても作者の志望や強みが伝わるように、一連の内容をポートフォリオ（左）でも紹介しています。

DATA

首藤 健太さん

日本電子専門学校（2年制）卒業
CGプロダクション 入社

サイズ： A4
頁数： 30P
形態： クリアファイル（デモリール付）
制作開始： 1年生の3月頃

2D・3DCG　　映像

得意のモーショングラフィックスを見せる

専門学校で3DCGと映像制作を学ぶ一方、ボーカロイドやミュージシャンのPV、ライブの背景映像などを積極的に制作してきた作者。その経験が評価され、コンサート映像制作を専門とする会社に就職しました。

▶ 完成映像

▼ ポートフォリオ

モーショングラフィックス以外の経験も伝える

ポートフォリオでは、3DCG、VFX、マットペイント、デッサン、写真など、多様な作品を紹介しています。モーショングラフィックスだけでなく、それ以外の表現にも精通している。プラスアルファの力が、作者の個性をさらに際立たせています。

自分の強みをコンパクトにまとめる

デモリールの尺は約2分30秒。専門学校のスポーツフェスティバル用に制作したOP映像（上）や、自主制作のミュージックビデオ（下）などのモーショングラフィックスを中心に、作者の強みをコンパクトにまとめています。

DATA

金子 侑矢さん
日本電子専門学校（2年制）卒業
株式会社コマデン 入社

サイズ： A4
頁数： 24P

形態： クリアファイル（デモリール付）
制作開始： 1年生の3月頃

089

3DCG 映像

制作力に加え、リーダーシップもアピール

クラス全員（22人）によるフルCGショートムービー制作という、前代未聞のプロジェクトを2人監督の1人として牽引した作者。その多才な活躍を、具体的に紹介しています。

自分の担当範囲を一目瞭然に伝える

最初の見開き（右）で作品の概要を紹介し、続く見開き（下）で自分が担当したモデリング・アニメーション・リギングの作業内容を具体的に紹介しています。画像の内容やレイアウトが工夫されているため、ざっと目を通しただけで、作者の担当範囲が理解できます。

管理ツールを掲載し、チーム制作でのリーダーシップを伝える

自分のクラスを1つのプロダクションとして機能させるため、スケジュール管理と各チームのタスク管理も行った作者。そのようすも、管理ツールのキャプチャ画像を使って紹介しています。CG映像やゲームの制作は大人数で行う場合が多いため、リーダーシップや制作管理経験も評価の対象となります。

スケッチや写真を使い制作過程も伝える

デザインや配色の検討、粘土を使ったイメージ固め、実演によるアニメーションの検討など、1本の映像作品を完成させるまでに、作者が様々な方法で試行錯誤してきたようすが伝わります。作品を制作するときには、後日ポートフォリオに掲載することを念頭に、このような画像や記録をとっておくと良いでしょう。

DATA

久目 健人さん
トライデントコンピュータ専門学校（3年制）卒業
株式会社白組 入社

サイズ： A4
頁数： 44P

形態： クリアファイル（デモリール付）
制作開始： 1年生の3月頃

第2章　ポートフォリオの実例50点

3DCG　映像

モデリングに焦点を絞り、卒業制作を紹介

芸術大学を目指し美術予備校で2年間デッサンに励んだ後、3DCGを学んだ作者。
デッサンで培った観察力や立体把握力をベースとする、高度なモデリングの力をアピールしています。

卒業制作の世界観を表紙や本文にも反映

大学生活4年間の集大成として、級友2人と共に取り組んだ卒業制作（映像作品）。和紙を使って表現した和風の世界観をポートフォリオの表紙や本文にも取り入れることで、作品がさらに引き立っています。

モデラーならではの視点で作品を紹介

モデリング中心に腕を磨いてきた作者は、卒業制作でもモデリングを担当しました。これらは主人公キャラクターのモデルとテクスチャを紹介したページです。本作の絵コンテには刀を使ったアクションシーンがあったので、腕が刀に届くよう配慮しながらモデリングしたことなど、モデラーならではの視点で、作品の制作過程が紹介されています。

作品に加え
制作姿勢も伝える

こちらは卒業制作の背景モデリングを紹介したページです。作品用にレンダリングされた画像に加え、もとになった絵コンテや、キャラクターの動線も掲載しています。キャプションには、現代のような整備された道ではなく、人の往来で自然とできた道を表現したことなど、制作時の留意点も記載してあります。作品の演出意図を理解し、モデリングに反映させようとする作者の制作姿勢が伝わる見せ方です。

マニュアル制作の
経験も紹介

卒業制作チーム全体の作業効率を高めるため、自分のノウハウをチーム内で共有した作者。このページでは、ツールの使い方を解説するオリジナルのマニュアルを作ったことなどを具体的に紹介しています。自分のノウハウをほかの人と共有する力や、マニュアルを作る力は、実際の制作現場でも重宝されます。

デフォルメから
リアルまで、様々な
テイストのモデルを掲載

卒業制作のデフォルメされたキャラクターに加え、ポートフォリオの後半ではリアルなキャラクターや静物のモデルも多数紹介しています。プロのモデラーを目指し、様々なテイストのモデリングに挑戦してきたことが伝わります。

● 第2章　ポートフォリオの実例50点

094

| 扉：IMAGE WORK | 4年次制作／モデリング練習 |

| | 3年次制作／モデリング練習 |

| | 3年次制作／モデリング練習 | |

| | 2年次制作／モデリング練習 | 3年次制作／モデリング練習 |

| モデリング練習 | 裏表紙 |

4年間のモデリング実績が証明する、造形力と成長意欲

全42ページからなるポートフォリオのうち、前半の19ページが卒業制作の紹介に割かれており、ここではキャラクターモデリング4体、背景モデリング9セットが制作過程と共に紹介されています。そして後半では、大学4年間のモデリング練習の成果を掲載。これらを見わたせば、作者の並外れた造形力と成長意欲が伝わります。

DATA

石橋 拓馬さん
デジタルハリウッド大学（4年制）卒業
株式会社ポリゴン・ピクチュアズ 入社

サイズ： A4
頁数： 42P
形態： 製本
制作開始： 4年生の1月頃

● 第2章　ポートフォリオの実例50点

COLUMN
2

製本

ポートフォリオ自体を自分の作品としてアピールしたい、あるいは
市販のクリアファイル以上のサイズで作品を見せたい場合は製本を選択すると良いでしょう。

本文が蛇腹でつながった、アコーディオンのような装丁のポートフォリオです。製本会社のワークショップで手ほどきを受けながら、大きめの紙を何枚も糊で貼り合わせ、作者自らが手製本で作っています。作例提供：八鍬めぐみ

製本のメリット＆デメリット

　自分の手で作る"手製本"は、表紙や本文の紙質、縦横比や大きさ、紙の枚数を自由に選択できるため、個性を出しやすく目立ちます。市販の製本キットの活用や、クリアファイルの加工によって、個性的な装丁に仕上げることもできます。ただし、美しく仕上げるためには道具が必要で、時間と労力もかかります。専門の会社に依頼すれば、短時間で見映えの良い製本ができますが、費用がかかります。また、手製本ほどの自由度はありません。
　なお製本の場合、作り方によっては本文の変更ができません。例えば上のようなアコーディオン型の製本をした場合には、作品内容に加え、掲載順番も固定されます。よって、ポートフォリオのコンセプトが明確で、作品数が充実している人でなければお勧めできない作り方です。けれども、右のような留め具を使った製本であれば、本文をいつでも柔軟に変更できます。製本する場合は、製本のタイミングに加え、作り方も慎重に決定する必要があります。

表紙や本文に穴を開け、ネジ式のビスで留めて製本しています。この方法であれば、本文の差し替えを自由に行えます。作例提供：岡澤風花

上で紹介しているネジ式のビスを使って製本されたポートフォリオです。作例提供：太田早紀

CHAPTER

3

あなたのポートフォリオを作る

"あなたらしさ"が伝わるポートフォリオは、作り方を知るだけでは完成しません。自分を客観的に評価し、志望する業界・仕事・会社について調べ、個々の作品を入れる理由を考えることが大切です。作る過程で、仕事を通して自分がなにをやりたいのか、わかってくる場合もあります。CHAPTER3では、他人の模倣ではない"あなたのポートフォリオ"の作り方を解説します。

● 第3章　あなたのポートフォリオを作る

TOPICS：

1

考え方・注意点・ワークフロー

ポートフォリオを作るうえでの、基本的な考え方や注意点をしっかり理解しましょう。
ポートフォリオ制作には時間がかかるため、今は作品が少なく、やりたいことがわからなくても、
作り始めることが大切です。ブラッシュアップしながら、自分の方向性を見つけていきましょう。

ポートフォリオを作る際の考え方

考え方：1
採用担当者が知りたいことを伝える

　デザイナーの採用においては、多くの会社がポートフォリオの提出を求めます。そしてポートフォリオには、商品パンフレットのようなわかりやすさ、見やすさが求められます。"お客様"に相当する採用担当者が知りたいことを、短時間で伝えられれば理想的です。そのためには、自分自身を客観的に伝えること、採用担当者の立場を想像することが大切です。

　また、選考時にはポートフォリオだけが社内で回覧されることも多いため、ポートフォリオを見せるだけで自分の良さが伝わるよう意識することも大切です。

考え方：2
短い場合は、1分未満で評価される

　採用担当者は一度に数多くのポートフォリオに目を通すため、1点にかけられる時間は限られています。短い場合は1分未満で評価することもあります。そんな採用担当者の事情を考慮して、短時間で"あなた自身"を過不足なく伝えることが大切です。ポートフォリオは、じっくり鑑賞する"作品集"や"コレクション集"ではありません。まずは両者の違いを理解しましょう。

考え方：3
将来性が期待されている

　会社は、多くのお金と時間を費やして新人を採用・育成します。だからこそ、"末永く勤め、成長し、活躍してくれる人を採用したい"と考えます。現状ではなく、将来性が期待されているのです。そのためポートフォリオには、入社後の働きぶりが予想できるものを入れる必要があります。本書のCHAPTER2で紹介しているポートフォリオの作者たちも、自分の入社後の姿が伝わるように、掲載する作品やまとめ方に工夫を凝らしています。

考え方：4
自分のこと、できること、やりたいこと

　採用担当者が知りたいことは、以下の3つに要約できます。

"あなたは、どんな人ですか？"
"あなたは、なにができますか？"
"あなたは、当社でなにをやりたいですか？"

　これらの問いかけに対する回答を、ポートフォリオ・エントリーシート・履歴書・面接などを通して、繰り返し伝える必要があります。まだ回答が見つかっていない人は、ポートフォリオをまとめ、ブラッシュアップしながら、ねばり強く探していきましょう。

IMPORTANT POINT

注意点 ❶ 充分な解像度を確保する

デジタルデータを紙に印刷する場合は、解像度に注意しましょう。一般的に、商業印刷では350dpiの解像度が必要とされています。たとえ解像度が低くても、モニタで見ている間は気にならないかもしれません。しかし紙に印刷するとジャギー（輪郭線などがギザギザに見える現象）が発生したり、ボケて見えたりします。また、350dpiを確保していても、拡大印刷すれば解像度は不足します。最終的にどの程度の大きさで使うのか、事前に把握しておく必要があります。

▶ 解像度と見え方の関係

10dpi　　　20dpi

―1インチ―　　―1インチ―

※原寸大ではありません

上図は、解像度と見え方の関係を示したものです。10dpiの画像の場合、1インチ四方の正方形の中に、10×10個のドットが並びます。20dpiの画像の場合は、20×20個のドットが並びます。両者を比較すると、20dpiの画像の方が、より鮮明に見えます。

注意点 ❷ 必ずバックアップをとる

デジタルデータは、紛失したり、壊れたりすることもあります。作品やポートフォリオのデータは、必ずバックアップをとりましょう。

また、ブラッシュアップや作品の追加をスムーズに行えるように、レイヤーの使い方を工夫するなどして、作業効率の良いデータ制作を心がけましょう。

WORKFLOW

ポートフォリオ制作の6ステップ

以下の6ステップを経て、
ポートフォリオを制作してみましょう。
各ステップの詳細は、以降のページで解説します。

❶ 作品選び・コンセプトの決定
- これまでの作品や習作をリスト化する
- コンセプトに沿った作品を選ぶ

❷ デザイン・レイアウト
- デザインのフォーマットを決める
- 自信作ほど前の方に掲載する

❸ 見出し・キャプション
- 見出しで要点を伝え、キャプションで補足する
- チーム作品は、担当範囲を明確にする

❹ 自己紹介
- 作るかどうかも含め、あなたの自由
- 履歴書などの内容と矛盾させない

❺ 表紙・目次
- 魅力的な表紙ほど、なかを見たくなる
- 目次があれば、全体像を見わたせる

❻ 印刷・ファイリング・製本
- 手軽さがメリットのファイリング
- 見映えが良く、差別化しやすい製本

❶〜❻のステップが終わったら、ほかの人にポートフォリオを見せて意見をもらい、ブラッシュアップを重ねましょう。

● 第3章　あなたのポートフォリオを作る

TOPICS:
2
作品選び・コンセプトの決定

これまでの作品を見返すと、自分の得意なことがわかります。
一方で、あなたが志望する仕事には、どんな力が必要とされるでしょう？
両者の比較を通して、自分のポートフォリオのコンセプトが見えてきます。

これまでの作品や習作をリスト化する

手始めに、あなたが過去に作ってきた、以下のような作品や習作をリスト化してみましょう。

- ・学校の課題
- ・自主制作
- ・アルバイト先で作った作品
- ・インターンシップ先で作った作品
- ・デッサンやクロッキー
- ・コンテストなどに応募した作品
- ・高校や予備校時代に作った作品　　など

リストを通して、自分の現状を知る

リストを見ていけば、自分の制作活動の変遷が把握できます。思いがけない自分の長所を発見する場合もあれば、思ったより作品数が少ない、二次創作ばかりといった状況に気付き、焦る場合もあるでしょう。そういう経験を通して、自分の方向性、現在の力量、得意なことなどがわかってきます。

志望する仕事について調べる

続いて、あなたが志望する仕事について調べてみましょう。その仕事は、誰のために、なにをする仕事でしょう？　その仕事を担うためには、どんな力が必要とされるでしょう？　書籍・Webサイト・セミナー・会社説明会など、様々な媒体や機会を通して情報を集め、整理してみましょう。

コンセプトを決定する

自分の現状と志望する仕事の比較を通して、あなたのポートフォリオ制作の指針（コンセプト）が見えてきます。
　TOPICS1で紹介した、以下の3つの問いかけを思い出しましょう。
"あなたは、どんな人ですか？"
"あなたは、なにができますか？"
"あなたは、当社でなにをやりたいですか？"
　これらに対する回答が、あなたのポートフォリオのコンセプトになります。掲載作品を選ぶ際には、コンセプトを常に意識しましょう。

▶これまでの作品や習作リストの例

カテゴリ	タイトル	制作時期	制作時間	使用ツール	備考
イラスト	銀河	2015年5月	5時間	Photoshop	インターンシップ先で制作
デッサン	石膏像	2013年1月	12時間	鉛筆	予備校時代に制作

あなたが過去に作った作品や習作をリスト化することで、自分の方向性、現在の力量、得意なことなどがわかってきます。

コンセプトに沿った作品を選ぶ

コンセプトが決まったら、それに沿った作品をリストから選びましょう。例えばゲーム業界の2DCGデザイナー（イラストレーター）を目指すなら、男性・女性・老人・子供・メカ・モンスターといった、様々なキャラクターを描き分けられる"絵の幅"を示す必要があります。また、二次創作では本来の表現力や発想力が読みとりづらいため、オリジナル作品中心の構成にした方が良いでしょう。3DCGモデラーを目指すなら、対象の3次元的な形（立体）を把握する力が必要です。この力を証明するには、3DCG作品はもちろん、デッサンや彫刻作品も有効です。

既存の作品をブラッシュアップする

コンセプトを決めたものの、作品数がもの足りない、クオリティが低い……という人もいるでしょう。その場合は、コンセプトを考え直す必要があります。あるいは、新たに作品を作る、既存の作品をブラッシュアップするという選択肢もあります。例えば、イラストであれば背景の描き込みを増やす、3DCG作品であればライティングをやり直すといった手間をかけるだけでも、作品の印象はぐっと良くなります。日頃から、後日の修正を視野に入れたデータ管理を心がけましょう。

完成までの過程も紹介する

どんな仕事でも、いきなり最終形ができあがるわけではありません。例えば広告用のポスターを作る場合なら、クライアントのニーズを聞き、コンセプトを考え、デザインへと落とし込むプロセスがともないます。こういった過程も、実際に仕事をする場合は重視されます。最終形だけでなく、完成までの過程も紹介しましょう。

アルバイトやインターンシップの経験を伝える

アルバイトやインターンシップを通して、自分が志望する仕事の経験を積んでいる場合は、その実績をポートフォリオに掲載しましょう。仕事に対するあなたの適性をアピールできます。ただし、アルバイトやインターンシップ先に相談し、許可を得て掲載することを徹底しましょう。

アナログ作品はデジタルデータ化する

手描きのイラスト・デッサン・彫刻などのアナログ作品（習作）は、写真撮影やスキャニングを経て、デジタルデータに変換する必要があります。文化祭やイベントなどで作品を展示した場合には、そのようすも撮影し、作品と合わせてポートフォリオで紹介しましょう。TOPICS1でも注意したように、デジタル化の際には、充分な解像度を確保することが必須です。

写真撮影では、被写体の良さが伝わるライティング・フレーミングになるよう心がけましょう。被写体よりも広い面積の面光源や自然光を光源にすると、やわらかく自然な陰影が生じます。三脚を使用すると、手ブレを避けられます。フレーミングに迷う場合は、様々なカメラ位置・アングルで撮影し、最適なものを選びましょう。

▶ 写真のレタッチ

撮影した写真は、Photoshopなどの写真加工ソフトを用いて、色調補正・ゴミ取りなどのレタッチを行いましょう。白色の背景で撮影しておくと、後日のレタッチやレイアウトが容易になります。
作例提供：山本桃子

● 第3章　あなたのポートフォリオを作る

TOPICS:
3

デザイン・レイアウト

志望する業界や職種では、どんなポートフォリオが好まれていますか？
どんなデザインのポートフォリオにすれば、作品の良さを引き出せますか？
上記2点を考慮しつつ、ポートフォリオをデザインし、作品をレイアウトしましょう。

サイズと装丁を決める

手始めに、ポートフォリオのサイズと装丁を決めましょう。志望する会社が指定している場合は、それに従います。なかには、PDFなどのデータでの提出を必須にしている会社もあります。

サイズや装丁は、業界や職種によって好まれる傾向が変わります。例えば、エディトリアルデザインやプロダクトデザイン業界では、作品のディテールが伝わりやすいA3・B4などの大きめのサイズで作る人が多くいます。ポートフォリオ自体を、"自分を表現する作品である"と考える傾向が強いため、製本する人も多いです。

Webデザイン業界の場合は、自分の作品を紹介するためのWebサイト（ポートフォリオサイト）を作る人が多くいます。

ゲーム業界や映像業界では扱いやすさが重視されるため、A4のクリアファイルを使う人が多数派を占めます。アニメーション・エフェクト・コンポジットなどの映像作品が中心の場合は、デモリールだけを作る人も多いです。

縦位置か、横位置かを決める

ポートフォリオを縦位置にする（四角形の長辺を縦に置く）か、横位置にする（四角形の長辺を

▶ **紙の規格サイズ**　代表的な紙の規格サイズには、A判とB判があります。

A3	297×420 mm
A4	210×297 mm
A5	148×210 mm
A6	105×148 mm
A7	74×105 mm

A版

B3	364×515 mm
B4	257×364 mm
B5	182×257 mm
B6	128×182 mm
B7	91×128 mm

B版

横に置く）かは、作品の内容に応じて決定します。例えば横長の作品が多いなら、横位置にする方が作品を大きく掲載できます。1冊のポートフォリオのなかで縦位置と横位置が入り交じると見るのに手間がかかるので、整理すると良いでしょう。

デザインのフォーマットを決める

続いて、誌面のデザインを決定します。まずは、フォントの種類・文字サイズ・余白の大きさ・見出し、画像、キャプションの位置などのルール（フォーマット）を考えましょう。掲載予定の作品群が最も引き立つフォーマットにすることが大切です。加えて、見てほしい情報ほど、読みやすいフォント・大きな文字サイズ・目立つ位置や配色にすることも大切です。

代表的な和文フォントには、明朝体とゴシック体があります。明朝体を使うと、洗練・繊細・上品・和風といった印象を与えられます。ゴシック体を使うと、元気・力強い・ポップといった印象を与えられます。同じフォントでも線の太さが変われば印象も変わります。作品の世界観、表現したいイメージを踏まえ、フォントを選ぶと良いでしょう。なお、明朝体には読みやすい（可読性が高い）、ゴシック体には注目を集めやすい（視認性が高い）という特徴があります。

文字サイズも、誌面の印象や読みやすさに大きく影響します。文字サイズが大きいと、子供っぽい印象になる場合があります。また、長文の場合は改行が多くなり、読みづらいです。逆に文字サイズが小さすぎても、読みづらくなります。文字サイズを決める際には、原寸で印刷し、可読性や視認性を確認してみましょう。

余白の大きさや使い方は、クリアファイルを使うのか、製本するのか、プリンタがフチなし印刷に対応しているのか否かによって変わるので注意しましょう。

ページや作品ごとにバラバラのフォーマットを適用すると、まとまりのない印象になり、見る人が混乱します。ただし、全ページに対して完全に共通のフォーマットを適用させる必要はありません。作品の世界観やサイズに合わせ、デザインの一部を変更した方が、魅力的な仕上がりになる場合も多々あります。

デザインの重要性は
コンセプトに応じて変わる

エディトリアルデザインやWebデザインなどのデザイン職を志望する場合は、ポートフォリオ自体のデザインも評価の対象となります。自分のセンスをアピールできる重要な機会なので、時間をかけて取り組んだ方が良いでしょう。反対に、3DCGのモデラーやアニメーター志望の場合、デザインの力量は比較的重要視されません。デザインよりも、掲載してある作品自体のクオリティの方が評価されます。なんの作業に多くの時間を割くかは、あなたのポートフォリオのコンセプトに応じて決めましょう。

自信作ほど前の方に掲載する

フォーマットが完成したら、作品をレイアウトしていきます。TOPICS1で解説したように、ポートフォリオは数分で評価されるものです。クオリティの高い自信作ほど前の方に掲載し、クオリティの低いものや、デッサンなどの習作は後半に掲載しましょう。また、作品内のこだわった部分、ディテールを見せたい部分などを拡大して掲載するという選択肢もあります。自信作の場合は、企画から完成までの過程を、数ページを使って紹介しても良いでしょう。レイアウトが終わったら、最初から最後まで通しで見て、"あなたらしさ"が伝わる順番になっているか確認しましょう。

● 第3章　あなたのポートフォリオを作る

SUMMARY －まとめ－

POINT 1
フォントが変われば印象も変わる

同じ文字サイズでも、フォントが変われば印象も変わります。また、同じフォントでも、線の太さが変われば印象も変わります。作品の世界観、表現したいイメージを踏まえ、フォントを選ぶと良いでしょう。

▶ フォントによる印象の変化

明朝体	ポートフォリオを作る
明朝体	**ポートフォリオを作る**
ゴシック体	ポートフォリオを作る
ゴシック体	**ポートフォリオを作る**

POINT 2
見てほしい情報ほど左上に配置する

書類を見るとき、基本的に人の視線は左上から右下へと移動します。紙媒体もWebサイトも、この動きを考慮して、重要な情報ほど左上にレイアウトしています。ポートフォリオに作品や文字をレイアウトする場合も、見てほしい情報ほど左上に配置しましょう。

▶ 人の視線の流れ

見開きページの視線の流れを矢印で示しています。

POINT 3
ガイド機能を使ってレイアウトする

作品や文字をレイアウトするときには、ガイド機能を使うと良いでしょう。右図の場合は、青色の点線がガイドです。各要素の上下左右の辺をガイドに揃えることで、見やすく、美しい誌面を制作できます。

カテゴリを表示する

作品数が多い場合は、ジャンル別、作品別などのカテゴリで分類し、左下・右上など、各ページの同じ位置に表示すると、まとまりが生まれ見やすくなります。

ノンブルは必須ではない

ポートフォリオの場合、ノンブル（ページ数）は必須ではありません。頻繁にページの差し替えや順番の入れ替えを行う場合は、ノンブルを省略した方が良いでしょう。

POINT 4
自信作は大きく見せても良い

自信作の場合は、2ページを使って見開きで大きく見せても良いでしょう。その場合は、ページの境目に作品の重要な部分（キャラクターの顔など）が配置されることのないよう注意しましょう。また、TOPICS1で解説したように、充分な解像度を確保することも大切です。

TOPICS :
4

見出し・キャプション

多くの場合、作品を漫然と配置するだけではコンセプトは伝わりません。
あなたは、どんな人で、なにができ、入社後になにをやりたいのか、それらを伝えるためには
見だしやキャプションを使い、言葉で説明する必要があります。

見出しで要点を伝え、キャプションで補足する

　見出しは、そのページで伝えたい要点を簡潔にまとめたものです。大きな文字サイズで、ページの左上など、目立つ場所に配置します。キャプションは、作品名・制作期間・制作時期・使用ソフトや画材・作品の概要・制作時のこだわりなどを伝えるもので、作品の周辺に配置します。

　制作期間は、作品の制作に要した時間や日数の合計を記します。記憶が曖昧な場合は、現在の実力で制作した場合に要する時間を記しましょう。基本的に、短い時間で高いクオリティの作品を作れる人ほど評価されます。

　作品を掲載する順番と、制作した順番を合わせる必要はありません。代わりに、制作時期をキャプションに記しましょう。最新作と過去の作品を比較して、クオリティに開きがある人ほど、成長スピードが速いと判断されます。ただし、極端にクオリティの低い作品の掲載は避けましょう。

　使用ソフトはバージョンも記しましょう。作品制作時にスクリプトやプログラムを記述した場合は、使用言語や、どのような目的で記述したのかといったことも記すと良いでしょう。

　作品の概要や制作時のこだわりなどを記すことで、あなたのこと、できること、やりたいことを伝えられます。例えば企画力をアピールしたいなら、作品自体のコンセプトや、企画段階の試行錯誤の過程を詳しく紹介すると良いでしょう。

チーム作品は、担当範囲を明確にする

　チームで制作した作品の場合は、チーム人数と、あなたの担当範囲を必ず記しましょう。作品画像も、あなたの担当範囲が明確に伝わるものを選ぶことが大切です。

▶ 見出し・キャプションの例

東日本ゲーム大賞 アマチュア部門入選！
最小限のフレーム数で爽快感を演出

「絶対運命ラビリンス」
制作期間：　　約5ヶ月
制作時期：　　2015年4月〜9月
使用ソフト：　Maya 2016、Unity 5
チーム人数：　5名
担当範囲：　　キャラクターアニメーション

iOS 6.0以降対応のフル3DCGアクションRPG。
プレイヤーはモンスターと戦いながら迷宮脱出を目指します。
プレイヤーキャラクター2体とモンスター10体の
アニメーションを担当しました。
最小限のフレーム数で攻撃時の爽快感を演出するため、
1フレーム単位でタイミングにこだわっています。

見出し（上部の文字）とキャプション（下部の文字）の例。書き終えたら紙に印刷し、誤字脱字がないか確認しましょう。

● 第3章　あなたのポートフォリオを作る

TOPICS :
5

自己紹介

会社の採用担当者は、あなたのセンスや技術力と同等、あるいはそれ以上に
"どんな人なのか"を知りたいと考えています。
ポートフォリオに自己紹介のページを作り、あなたの性格や個性をわかりやすく伝えましょう。

作るかどうかも含め、あなたの自由

エントリーシートや履歴書のなかにも、自己紹介ができる項目はあります。ただし、自己PR・長所と短所・志望動機など、あらかじめ内容が決められています。また、スペースには限りがあり、基本的に画像は使えません。ここでは、"制約の範囲内で、どう自分を伝えるか"が問われます。

その一方、ポートフォリオの自己紹介ページは、内容はもちろん、作るかどうかも含めあなたに一任されています。例えば、履歴書の顔写真は、いわゆる証明写真を使うことが原則です。しかしポートフォリオの自己紹介であれば、あなたの日常生活が伝わる写真や似顔絵を使い、"あなたらしさ"を表現しても良いのです。

履歴書などの内容と矛盾させない

ポートフォリオの自己紹介は自由に表現して良いものですが、エントリーシートや履歴書の内容と矛盾しないよう注意しましょう。また、羽目を外しすぎると、"面白い人"ではなく"常識のない人"だと思われかねません。表現に迷った場合は、ほかの人に見せて意見をもらいましょう。

▶ ポートフォリオの自己紹介の作例

左の作者は、小学生時代から現在にいたるまでの創作活動の変遷を紹介しています。右の作者は、イラストと写真を使ったマンガで日常生活のようすを紹介しています。このような自己紹介をポートフォリオに入れておくと、それが面接時の話題の1つになる場合もあります。
作例提供：左から宮前侑加、銭斯佳

TOPICS:
6

表紙・目次

表紙と目次は、ポートフォリオを手に取った人が最初に目にするものです。
そのため、ポートフォリオの第一印象に大きく影響します。
表紙と目次を作るときにも、コンセプトが伝わる見せ方を意識しましょう。

魅力的な表紙ほど、なかを見たくなる

ほとんどの場合、会社に提出したあなたのポートフォリオは、ほかの応募者のポートフォリオと一緒に並べられ、比較されます。その際、魅力的な表紙であるほど、採用担当者は手に取りたくなり、なかを見たくなります。単純に目立つデザインにするだけでも効果はありますが、なにができるのか、なにをやりたいのか、といったコンセプトが表紙を見ただけで伝わるポートフォリオは人を引き付けます。

表紙には、必ず自分の名前を入れましょう。誰が作ったのかアピールすることは大切ですし、最低限のマナーでもあります。加えて、学生の場合は教育機関の名前も入れましょう。応募先の会社があなたの所属する教育機関に好印象をもっている場合は、期待値が高くなります。

目次があれば、全体像を見わたせる

作品数が多い場合は、カテゴリで分類し、目次に記した方が良いでしょう。ポートフォリオ自体の全体像と、あなたができることの全体像を、同時に見わたせる効果があります。カテゴリの分け方に決まりはありません。代表的な分け方には、ジャンル別と作品別があります。使用ソフト・受賞歴なども並記すると、自分の力をより具体的に伝えられます。

▶ ポートフォリオの目次の作例

左は「CHARACTER&ILLUST」「LOGO DESIGN」など、ジャンル別のカテゴリが掲載されています。上は「回文回本」「己惚れ本」など、作品別のカテゴリが掲載されています。
作例提供：左から江口真理菜、植木葉月

● 第3章　あなたのポートフォリオを作る

TOPICS：
7

印刷・ファイリング・製本

ポートフォリオのデータが完成しただけで安心するのは時期尚早です。
PDFなどのデータ提出を受け付けている会社もありますが、
多くの場合、ファイリング、あるいは製本する必要があります。

印刷することで、初めて問題点に気付く場合が多々ある

　データが完成したら、まずはコピー用紙などの安価な紙に全ページを印刷してみましょう。モニタで何度も確認したデータであっても、紙に印刷することで、初めて問題点に気付く場合が多々あります。例えば、思ったよりも作品が小さい（あるいは大きい）、文字が読みにくい、画像の解像度が足りない、誤字・脱字がある、作品の掲載順番に違和感があるなどの問題点が見つかるかもしれません。

色の再現性には、紙の選択が大きく影響する

　データを紙に印刷してみると、モニタに表示される色が再現されないと感じる場合が多いでしょう。モニタと紙とでは色を表現するしくみが違うため、完全に同じ色を再現することは不可能です。ただし、紙の種類を変えたり、色調整をすることで、再現性を高めることは可能です。

　色の再現性には、紙の選択が大きく影響します。使用するプリンタメーカーの純正用紙のなかから、色の再現性が高いものを選ぶと良いでしょう。なお、同じメーカーの純正用紙でも、ツルツルした光沢紙とつやのないマット紙とでは、印刷された画像の印象が違って見えます。光沢紙は色鮮やかでクリアな仕上がりに、マット紙は落ち着いた温かみのある仕上がりになります。どれを使えば良いのか迷う場合は、テスト印刷をしてみて、その結果で判断しましょう。

手軽さがメリットのファイリング

　市販されているクリアファイルを使いファイリングすることのメリットは、手軽さにあります。後述する製本と比較すると、手間も費用も抑えられます。文房具店・画材店・写真用品店などに行くと、様々な形・価格のクリアファイルが売られています。自分のコンセプトや作品の内容を考慮しつつ、最適なものを選びましょう。

　クリアファイルには大きく分けて固定式とリング式があり、それぞれ次の特徴があります。

● **固定式**

　強度・安定性が高い一方で、ポケット数の増減ができません。ポケットが余ると見映えが悪いので、なるべく余らないよう、データ制作の段階から意識しておくと良いでしょう。

　ポケットの口は、上部にあるもの、中央部にあるものなど様々です。中央部にある場合は、左右のポケットにまたがる大きなサイズの紙を入れられます。作品を見開きで大きく見せ、なおかつ、中央部に画像の切れ目ができることを避けたい場合に使うと良いでしょう。

● リング式

　強度・安定性の面で固定式よりおとる一方、ポケット数の増減が自由にできます。より安定性の高い、ポケットの穴の数が多いものを選ぶと良いでしょう。

　どんなクリアファイルを使うにせよ、ポケットのフィルムの透明度が高いものを選びましょう。極端に安価なクリアファイルは透明度が低い場合が多く、作品の見映えが悪くなります。

見映えが良く、差別化しやすい製本

　製本は、ファイリングに比べて手間や費用がかかりますが、フィルムを通さず作品を鑑賞できるため、見映えの良い仕上がりになります。また、装丁の自由度が高いので、ほかの応募者との差別化をしやすいというメリットもあります。

　自分の手で製本することに慣れていない場合は、本番製本の前に練習した方が良いでしょう。また、見る人に余計な気苦労をさせないよう、強度があり、扱いやすいものを作ることが大切です。壊れてしまうことを考慮して、念のため予備も作っておいた方が良いでしょう。

　印刷・製本を専門の会社に依頼するという選択肢もあります。店舗にデータをもちこみ自分で作業する・店舗スタッフに作業してもらう・オンラインで注文するなど様々な種類のサービスがあり、できあがるまでの時間・品質・価格などが変わってきます。データの制作方法や形式が指定されていることが多いため、専門会社への依頼を考えている場合は、早めに調べておきましょう。

デモリール重視の職種もある

　ポートフォリオとは別に、写真集・イラスト集などの別冊や、アニメーション作品などをまとめたデモリールを作るという選択肢もあります。

　映像センスが問われる職種では、ポートフォリオよりもデモリールの方が重視される傾向にあります。デモリールをポートフォリオに添付する場合は、DVDなどの記録メディアに保存します。両者がバラバラに扱われても支障がないよう、ポートフォリオはもちろん、記録メディア自体にも、名前と連絡先（電話番号・メールアドレスなど）を書きましょう。

▶ クリアファイルの例

様々なクリアファイル。左上から時計回りに、A4サイズ横型（固定式）・A4サイズ縦型（固定式）・A4サイズ縦型（固定式／カバーが透明素材）・A4サイズ縦型（リング式）。カバーが透明素材のものを使うと、目立つ表紙、個性的な表紙を比較的簡単に作れます。

▶ 製本の注意点

上のような製本キットも市販されています。紙には"紙の目"とよばれる繊維の流れがあります。基本的に、紙の目は左のように縦にとります。こうすることで、ページがめくりやすくなり、表紙と本文の紙が分離しにくくなります。

● 第3章 あなたのポートフォリオを作る

TOPICS:
8

Q&A

CHAPTER3の最後に、学生から寄せられたポートフォリオに関する質問と、それに対する回答を紹介します。

Q. ポートフォリオのページ数は、どのくらい必要ですか？

ページ数が多い、あるいは少ないという理由だけで評価が決まるわけではありません。大切なのはページの量ではなく、採用担当者が知りたいことが伝わる内容になっているかどうかです。たとえページ数が少なくても、あなたのこと、できること、やりたいことが伝わり、それが会社のニーズとマッチングすれば採用されます。ただし、ページ数の多いポートフォリオには、高い創作意欲や、制作スピードの速さを期待させる効果があります。自分の表現力や技術力に自信がない場合は、少なくとも市販の一般的な固定式クリアファイル1冊を作品や習作で満たし、やる気や熱意を伝えましょう。

Q. デモリールの尺(長さ)は、どのくらい必要ですか？

ポートフォリオと同様、尺が長い、あるいは短いという理由だけで評価が決まるわけではありません。ただし、10分、20分のデモリールは見るのに時間がかかるため、敬遠される傾向があり、高い確率で早送り再生されます。TOPICS1で解説したように、短い場合は1分未満で評価されるのはデモリールも同様です。自分のコンセプトに沿った、クオリティの高いシーンだけを選りすぐり、1〜2分にまとめるようにしましょう。

またデータがZIP圧縮されており、コンピュータで解凍しないと再生できないようなデモリールも敬遠されます。データを記録メディアに保存する場合は、直接再生できるようにしましょう。

Q. 自分のやりたい仕事、自分に向いている仕事がわかりません。

知識や理解が少なければ少ないほど、その仕事を自分はやりたいのか、自分に向いているのかが判断できません。少しでも気になる仕事、興味のある仕事があれば、まずは情報を集める努力をしましょう。例えばゲームの仕事に興味があるなら、手始めに自分の好きなゲームを開発している会社のWebサイトを見てみましょう。もし新卒採用をやっているなら、仕事の内容や必要とされる力を紹介しています。ほかにも、書籍・セミナー・会社説明会・インターンシップ・OB＆OG訪問など、情報を得る機会は無数にあります。

Q. 学校の課題だけでは、自分のやりたいことが伝わりません。

学校の課題は、その課題を実施する学生全員が学ぶために用意されたものであって、あなたの

就職活動で使用するために用意されたものではありません。課題ではあなたがやりたいことが伝わらないと思うなら、課題以外の作品を自主的に作りましょう。自主制作に取り組んだ実績は、制作に対する積極性のアピールにもなります。

ただし、誰にも見せず、誰の意見も聞かずに作った自主制作は、独りよがりで完成度の低いものになってしまう危険性があります。作品ができたら、学校の先生に見せる、インターネット上の投稿サイトにアップするなどして、第三者の評価を受けるようにしましょう。もらった意見に耳を傾け、未熟な点を修正することで、どんどん作品が磨かれ、あなたの表現力や技術力が向上していきます。

Q. 人によりアドバイスの内容が違います。どれが正しいのでしょう？

学校の先生の発言と、会社の採用担当者の発言が食い違っている。あるいは、同じ業界なのに、会社によって発言内容が違うといったことは、よく起こります。人の価値観や好みは千差万別なので、ポートフォリオに対する意見もおのずと変わります。どの意見を取り入れるのか、最終的には自分で決める必要があります。

ただし、多くの人が同じことを言う場合は、その意見は業界の共通認識であり、信ぴょう性があると考えられます。素直に受け入れた方が良いでしょう。

Q. どうしてデッサンを掲載する必要があるのでしょうか？

会社や職種によっては、デッサンの掲載が必須になっていたり、デッサンの実技試験を行ったりする場合もあります。こういった会社の採用担当者は、あなたに"デッサン力が備わっているかどうか"を知りたいと考えています。デッサンで培われた観察力や立体把握力は、2DCG・3DCGの仕事を問わず、デザイナーの仕事のクオリティを高める武器になってくれます。

デッサン力を養うためには、数年にわたる地道な反復練習が必要です。志望する会社や職種がデッサン力を重視しているなら、早い時期からデッサンの練習を重ねておく必要があります。そうして描きあげたデッサンのなかから、特に自信のあるものを数点選び、ポートフォリオに掲載しましょう。

Q. ポートフォリオをデータで提出しても良いでしょうか？

日本国内の会社の新卒採用では、紙のポートフォリオを郵便や宅配便などで送るやり方が主流です。応募先の会社がデータでの提出を受け付けているかどうか、必ず確認しましょう。

その一方、国によってはデータでの提出が主流になっている場合もあります。例えばハリウッドを始めとする北米のCG映像業界では、自分のWebサイトやインターネット上の投稿サイトにデータをアップし、そのURLを会社に伝える方法が一般的です。

Q. 提出したポートフォリオは返却されますか？

返却が明記されていなければ、返却されない可能性があります。こういった場合に備え、手間や費用をかけたポートフォリオとは別に、返却不要の量産版も作ると良いでしょう。また、返却が約束されていても、ポートフォリオに名前や連絡先を記載していなければ、返却が困難になってしまう場合もあります。返却や連絡に必要な情報（名前・住所・電話番号など）は、ポートフォリオのわかりやすい場所に記載するようにしましょう。

● 第3章　あなたのポートフォリオを作る

COLUMN
3

ポートフォリオの中扉

ポートフォリオの作品をカテゴリで分類した場合には、
カテゴリの境目を表す中扉を制作しても良いでしょう。
製本・クリアファイルを問わず、中扉にも様々な趣向を凝らすことができます。

手製本の場合は、自由度の高い中扉のデザインが可能です。上ではネジ式のビス留め製本という利点を活かし、半透明の薄い紙にカテゴリを印刷し、中扉として使用しています。作例提供：岡澤風花

中扉を作る理由は
見る人への配慮と、世界観の強調

　ポートフォリオの中扉は、自己紹介や目次と同様に、必須要素ではありません。けれど作品数が多く、カテゴリの数も多い場合には、中扉を作った方が良いでしょう。中扉を作る理由は、大きく分けて2つあります。

　1つ目は、見る人への配慮です。様々なカテゴリが並ぶなかで、これからどんなカテゴリの、どんな作品に目を通してもらうのか、中扉があれば、見る人にわかりやすく伝えることができます。また、作品紹介ページが連続するなかに、それらとは異質な機能をもった中扉が挟まっていると、見るときのテンポにメリハリが生まれます。

　2つ目は、ポートフォリオの世界観の強調です。目次や中扉のデザインを統一しておくと、ポートフォリオ全体にまとまりが生まれ、その世界観を強調できます。中扉のデザインは、ポートフォリオ全体の世界観を踏まえて考えるようにしましょう。

クリアファイルを使用する場合は、左のような中扉をデザインし、カテゴリの先頭に配置するやり方が一般的です。
作例提供：江口真理菜

上ではリング式クリアファイルの利点を活かし、インデックス付きの中扉を差し込んでいます。作例提供：吉田孝侑

CHAPTER

4

就職と入社後のキャリアデザイン

就職活動では、ポートフォリオ制作以外にも、自己分析・業界研究・履歴書作成・面接対策など、準備すべきことが数多くあります。CHAPTER4では、クリエイティブ業界への就職で必要となる様々な知識に加え、入社後のキャリアデザインについても解説します。

● 第4章　就職と入社後のキャリアデザイン

TOPICS:
1

就職・採用活動のスケジュール

就職・採用活動のスケジュール、およびインターンシップの最新情報は、
就職情報サイト、会社のWebサイト、キャリアセンターなどで入手できます。
定期的に情報を確認し、早め早めの行動を心がけましょう。

就職・採用活動のスケジュールは会社や卒業年度によって様々

　一般社団法人 日本経済団体連合会（以降、経団連）は、2016年3月卒業の新卒を対象とした採用広報活動の開始（就職活動解禁）時期を卒業前年の3月と定めました。経団連加盟の大手を中心に、このルールに準じた会社があった一方で、卒業の前年に面接などの選考を実施したり、内定を出したりする会社もありました。就職・採用活動のスケジュールは会社によって様々なうえ、同じ会社であっても卒業年度によって時期や選考方法を見直す場合があります。加えてクリエイティブ業界の場合は、時期を問わず通年で採用活動を行っている会社も珍しくありません。

　また、最近はインターンシップも採用活動の一環とみなし、重視する会社が増えています。インターンシップとは、会社内で実施される学生向けの就業体験です。期間は1日～数ヶ月まで様々、内容も実務の体験、課題の実施など様々です。インターンシップが採用と直結するわけではなく、参加しなくても採用される学生もいますが、会社や仕事に対する理解が深まる、採用担当者と早期に接触できる、選考時に優遇される場合があるなど、学生にとってメリットが多いので、積極的に応募・参加すると良いでしょう。

▶ 就職・採用活動のスケジュール（2017年3月卒業の場合）

卒業の前年				卒業年			
春	夏	秋	冬	春	夏	秋	

インターンシップ →

会社の採用活動 →

夏休みのインターンシップ

冬休みのインターンシップ

3月　就職活動解禁
・エントリー受付
・合同会社説明会
・会社説明会
・エントリーシート提出
・履歴書提出
・ポートフォリオ提出

6月　選考開始
・筆記試験
・課題提出
・面接

10月　内定
・内定式
・内定者研修

ここでは、経団連の「採用選考に関する指針」に沿った場合のスケジュールを示しています。会社によっては、採用活動の前倒し、卒業年の秋以降の採用活動、通年採用を実施している場合もあります。また、就職・採用活動のスケジュールは毎年見直されるため、常に最新情報を調べる必要があります。

TOPICS : 2

自己分析・業界研究

自己分析とは、自分のことを深く知り、ほかの人に言葉で説明できるようになることです。
業界研究とは、業界・仕事・会社を詳しく理解することです。
自己分析・業界研究をすることで、志望する業界・仕事・会社と、志望動機が明確になってきます。

自己分析と、やりたいこと＆できること

自己分析は、過去のふり返りから始まります。得意だったこと、影響を受けた作品や人、子供時代の夢などを、関連するエピソードも交えつつ、掘り下げて整理します。コンテストの受賞暦など、周囲に評価された経験も列記しましょう。

過去のふり返りが終わったら、次は現在に目を向けます。好きな授業、苦手な授業、使えるツール、今一番興味のあることはなんでしょう？ 周囲の人に、自分の性格、長所・短所などを聞くことも有効な手段です。第三者の意見を聞くことで、自分の認識が裏付けられる場合もあれば、新たな自分の一面を発見する場合もあるでしょう。

自分の過去と現在が整理できたら、改めて今の自分が"やりたいこと"と"できること"を言葉にしてみます。このとき、"なぜ、やりたいのか？""どうして、できるのか？"まで考えると、説得力が生まれます。例えば、"予備校でデッサンを学び、画力の基礎は備わっている"だから"絵を描く仕事をしたい""キャラクターや背景のイラストが描ける"というように言葉にしていきます。

業界研究と、求められること

業界研究は、自分の未来の働き方・生き方について考える機会でもあります。興味のある業界の状況や、会社の仕事内容、その業界に進んだOB・OGの現状などを調べてみましょう。ここでは、新卒に対して"求められること"の把握に努めます。この時点で"やりたいこと"が曖昧な人は、"求められること"を参考に"やりたいこと"や"できること"を探ると良いでしょう。

業界・仕事・会社についての理解が深まるほどに、志望動機も明確になってきます。志望動機には、"私は貴社に対して、こういう貢献ができます"というメッセージを込める必要があります。"やりたいこと"だけを主張するのではなく、"できること"と"求められること"にも目を向けるよう心がけましょう。

▶ 自己分析・業界研究の一例

業界研究
求められること
・仕事内容：2DCG・3DCG制作
・必要な力：デッサン力／
コミュニケーション能力／
オリジナリティ／チャレンジ精神

自己分析
やりたいこと
・もの作りに関わりたい
・絵を描く仕事をしたい
・仲間と一緒に成長したい
・人に喜ばれる仕事をしたい
・好きなイラストを描きたい

自己分析
できること
・イラストが描ける
・3DCGソフトが使える
・コミュニケーションが得意
・実行力がある
・体力がある

❶、あるいは❷の領域を満たしていれば、会社に貢献できます。この領域を踏まえて、志望する業界・仕事・会社、志望動機を探っていきます。

● 第4章　就職と入社後のキャリアデザイン

TOPICS:
3

クリエイティブ業界の仕事

クリエイティブ業界のなかでも、本書では出版・ゲーム・映画・TV番組・アニメなどの
コンテンツ産業を中心に取り扱っています。
ここでは、コンテンツ産業の現状と、代表的なデザイナーの仕事を紹介します。

日本のコンテンツ産業は世界第3位の市場規模。海外市場にも展開

　日本のコンテンツ産業の市場規模は2014年時点で12兆748億円で、アメリカ・中国に次いで世界第3位です（一般財団法人 デジタルコンテンツ協会の『デジタルコンテンツ白書2015』より引用）。国内市場に加え、最近は海外市場への展開にも力を入れる会社が増えています。

　また、近年は様々なプラットフォームで展開されるコンテンツが増えています。例えば、あるコンテンツがアニメ・ゲーム・マンガ・ライトノベルなど、様々な形式で展開され、さらに地方自治体の観光客誘致にも活用されるといった事例があります。こうした状況を受けて、コンテンツ制作に関わる会社のビジネスモデルは年々多様化しています。そのためデザイナーには、多様化にともなって発生する、必要な知識・技術・ツールなどの変化への対応が求められています。

　コンテンツ制作は、様々な専門家の協力によって成り立っています。次に、デザイン・2DCG・3DCGなどの代表的な仕事を紹介します。

■ デザインの仕事

職種	仕事内容
Webデザイナー	Webサイト構造の構築や、ビジュアル化を担当します。ビジュアルのセンスに加え、ユーザビリティ（Webサイトの使いやすさ、わかりやすさ）の知識も必要です。会社によってはコーディング作業を担う場合もあり、HTML・CSS・JavaScriptなどを記述できる力も求められます。
エディトリアルデザイナー	書籍・雑誌・パンフレットなど、出版物のデザインを担当します。"ナチュラル""高級感"など、コンテンツのテイストをビジュアルで表現できるセンスに加え、本文を読みやすくデザインする力も必要です。後述するグラフィックデザイナーが兼務することも多く、境界は曖昧です。
グラフィックデザイナー	商品パッケージ・CDジャケット・ポスター・ダイレクトメール・出版物など、様々な媒体のビジュアルをデザインします。各媒体の目的、使用方法、ターゲットなどを理解し、最適なデザインを提案する力が求められます。
インダストリアルデザイナー	自動車・家電製品・業務用機器など、工業製品のデザインを担当します。製品のビジュアルに加え、素材の選定、製造方法の検討などにも関与する場合があります。見た目の美しさはもちろん、ユーザの使いやすさ、製造時のコストなども考慮したデザインが求められます。
キャラクター・背景・小道具デザイナー	ゲームを始めとするコンテンツのキャラクター・背景・小道具（プロップ）などのデザインを担当します。デッサン力や色彩センスといった基礎的な画力に加え、様々な世界観を表現できる絵の幅や、各種コンテンツのワークフローに対する理解も必要です。
ユーザインターフェイスデザイナー	UIデザイナーともよばれ、ゲーム・Webサイト・家電製品などのユーザインターフェイスをデザインします。インターフェイスの操作方法を直感的にユーザに伝え、操作を促し、操作結果もわかりやすく伝える力が求められます。

■ 2DCGの仕事

職種	仕事内容
イラストレーター	書籍・雑誌・パンフレット・ゲーム・Webサイト・CD・グッズなど、様々な媒体で使用されるイラストを制作します。イラストレーターによって作風は様々で、その人にしか描けない個性的なイラストだけを描く人もいれば、様々なテイストのイラストを柔軟に描き分ける人もいます。
アニメーター（原画・動画）	アニメの原画・動画を描きます。絵の上手さはもちろん、ほかの人が描いた絵を真似る力、短時間で数多くの絵を描く力、動きを表現する力、綺麗な線を描ける力が求められます。近年は、紙と鉛筆を使った作画から、ペンタブレットを使ったデジタル作画へと移行しつつあります。
コンセプトアーティスト	映画・ゲーム・CMなどのコンテンツ制作の初期段階で、その後の制作の指針となるビジュアルを描く仕事です。様々な世界観のビジュアルを速いペースで描く力に加え、ディレクター・シナリオライターなどの意図を理解する力も必要です。
マットペインター	映画を始めとする各種映像の背景を描く仕事です。実写と見分けがつかないレベルのリアルな絵が求められる場合もあります。近年は3DCGと2DCGを柔軟に組み合わせて制作するスタイルが増えており、コンセプトアーティスト・背景のモデラー・コンポジターなどと兼務する人もいます。

■ 3DCGの仕事

職種	仕事内容
モデリングアーティスト（モデラー）	映像やゲームで用いる3DCGモデルの造形を担当します。大規模な制作体制の場合は、キャラクター担当・背景担当・メカ担当など、各アーティストの得意分野に合わせて分業化します。立体把握力・造形力が求められる仕事です。多くの場合、質感の表現力も必要です。
アニメーター	キャラクターやメカなどの3DCGモデルに動きを付ける仕事です。3DCG空間を撮影するカメラの動きも担当する場合があります。物理法則、伝統的なアニメーション表現、演技などに対する理解が必要です。リミテッド・カートゥーン・リアルなど、アニメーターによって得意とするテイストが違います。
エフェクトアーティスト	炎・水・爆発・破壊された物体の破片などのエフェクトを制作します。リアルな表現を追求する場合には、物理シミュレーションを用います。魔法使いが発する光など、現実にはありえない特殊効果を担当することもあります。演出意図を理解する力に加え、物理法則やスクリプトに関する知識も必要です。
コンポジター（撮影）	映像制作の終盤で、各種映像素材の合成を担当します。VFXの場合は、実写素材と3DCG素材を合成します。アニメの場合は"撮影"ともよばれ、原画・動画と、3DCG素材を合成します。最終的な映像の見映えを大きく左右する仕事なので、画作りのセンスが求められます。
ゼネラリスト	上で紹介したモデリング・アニメーション・エフェクト・コンポジットなどの3DCG制作の全工程に対応できる人をゼネラリストとよびます。反対に、1つの工程に特化している人はスペシャリストとよびます。多くの場合、前者はCMなどの短い尺の映像、後者は映画などの長い尺の映像に携わります。
テクニカルディレクター	3DCG制作に必要なプラグインやツール開発を担当します。シェーダ開発・リギング・エフェクト制作など、3DCG制作のなかでもテクニカルな素養を必要とする役割を担当する場合もあります。ソフトウェアに精通していることはもちろん、その根底にある技術・原理に関する知識も必要です。

■ プロデュース・ディレクション・マネジメントの仕事

職種	仕事内容
プロデューサー	コンテンツの総責任者です。コンテンツを企画し、ビジネスとして成功させることが求められます。スポンサーとの交渉、費用の調達、宣伝・公開・販売計画の作成など、仕事内容は多岐にわたります。後述する制作進行を一定期間経験した人がプロデューサーになる場合もあります。
ディレクター	監督ともよばれます。様々なコンテンツにおいて、制作全体を統率します。多くの場合、自ら実作業を行うことはなく、アートディレクターやCGスーパーバイザーにデザインの方向性・演出方法などを指示することで、コンテンツをかたちにしていきます。
アートディレクター	様々なコンテンツ制作における、ビジュアルの責任者です。デザインやアートの方向性を決定し、複数のデザイナーに指示を出し、完成へと導きます。クオリティの良し悪しを判断できる力や、人に指示する力が求められるため、デザイナーを一定期間経験した人が担当します。
CGスーパーバイザー	様々なコンテンツ制作における、3DCG制作の責任者です。各工程のアーティストの仕事を管理したり、具体的な制作方法を考えたりします。また、クライアントとの交渉の窓口も担います。前述のアートディレクター同様、3DCG制作を一定期間経験した人が担当します。
制作進行	プロダクションマネージャー（PM）ともよばれます。コンテンツ制作のための人員・機材・制作費・スケジュール・データなどを管理します。制作工程全体に携われる仕事で、各工程の担当者と円滑にコミュニケーションできる力が必要です。新卒（未経験者）の応募を受け付けている会社も多くあります。

TOPICS: 4
クリエイティブ業界での働き方

クリエイティブ業界の雇用形態は、正社員・契約社員・派遣社員・業務委託・フリーランス・アルバイト・パートなど様々で、仕事の内容や得られる経験が違います。
代表的な雇用形態のメリット・デメリットを紹介します。

雇用形態も、仕事をする場所も人によって様々

　書籍・Webサイト・ゲーム・映像など、クリエイティブ業界のもの作りは、多様な雇用形態の人々による協業で成り立っています。全員が同じ場所に集まって仕事をする場合も多いですが、1度も直接顔を合わせることなく、メールや電話で連絡をとって仕事を進めることもあります。例えばクラウドソーシングという働き方の場合、公募のような形式でインターネットを介して不特定多数の人が仕事を受注するため、発注者と受注者が別々の国に在住していることもあります。

まずは業界に入り込むことを目指す

　一般的に、正社員はアートディレクターなどの管理職候補として採用されます。そのため、もの作りに必要なセンス・技術などに加え、組織を円滑に機能させるためのマネジメント能力の修得も期待されます。多くの場合、新卒で入社すると様々な研修を受ける機会があります。小規模な会社では通常業務と並行して行うOJT（On the Job Training）、大規模な会社では通常業務を一時的に離れて行うOFF-JT（OFF the Job Training）を選択する傾向にあります。福利厚生が比較的充実している一方で、会社の決定した業務内容・勤務先・配属先などに従うことが求められます。年齢が上がるほど、正社員として採用されるケースは減少していきます。

　契約社員も会社から直接雇用される立場ですが、正社員とは違い、仕事の範囲を限定できます。1年単位・プロジェクト単位など、雇用期間も限定されます。本人の評価が低かったり、会社の経営状態が良くないと契約が更新されません。

　派遣社員は、人材派遣会社に登録し、様々な会社に派遣されます。仕事内容・給与などを確認したうえで派遣先を選択できますが、常に仕事があるとは限りません。

　業務委託・フリーランスの場合は、制作に加え、営業・経理・自身の健康管理などの業務全般を自分で行う必要があります。良くも悪くも、収入・評価ともに自分の実力次第です。

　実力主義の雇用形態では、鍛錬を怠ったままでいると、年齢を重ねるごとに仕事の数・収入ともに減少していきます。一方で、高い実力を維持していれば、業界平均以上の収入を得られます。

　雇用形態にこだわらなければ、新卒であっても仕事の経験を積める機会は数多くあるため、まずは業界に入り込むことを目指しましょう。ただし、前述のように雇用形態によって仕事の内容や得られる経験が違うため、自分が納得できるキャリアを歩むためには、目の前の仕事をする一方で、将来の働き方を設計する意識が必要です。

TOPICS:
5

エントリーシート・履歴書

デザイナーの就職ではポートフォリオが特に重視されますが、
エントリーシート（以降、ES）や履歴書も軽視して良いものではありません。
ポートフォリオ同様、わかりやすく簡潔な表現を心がけましょう。

ESの形式は会社によって様々
履歴書は公的な書類

ESと履歴書は、ポートフォリオと合わせて採用選考の初期段階で提出します。ESは応募者がどんな人で、なぜその会社を志望するのかを詳しく知るため、履歴書は応募者の個人情報などを正確に知るために使われます。

ESの形式は会社によって様々で、デザイナー採用の場合は、文章だけでなく、イラストや写真も使える自由形式を指定することもあります。ESの入手方法・提出方法も様々で、Webサイト上のフォームに直接入力する場合もあれば、会社説明会で直接配布される場合もあります。

履歴書の形式は、会社から指定がある場合を除き、学校指定のものを使うと良いでしょう。最近は手書きではなく、履歴書のフォーマットデータを使いコンピュータで制作する人も増えています。ただし、文字から人柄が伝わるなどの理由で手書きを好む会社もあるので、手書きとコンピュータのどちらを選ぶかは個別に判断しましょう。手書きする場合は、黒の万年筆かボールペンを使い、読みやすく丁寧な字で記します。書き損じた場合は修正液を使わず、新しいものに書き直しましょう。また、履歴書は公的な書類なので、学歴・資格などは正式名称で正確に記します。

面接時にはESや履歴書の内容について質問されますので、提出前に必ずコピーをとりましょう。また、提出締切は厳守します。郵送する場合は、必着なのか、当日消印有効なのかを事前に確認しましょう。履歴書は"一般信書"に該当し、郵便法という法律により、郵便以外の方法で送ることが禁じられています。原則として、宅配便などの使用は避けましょう。

ポートフォリオのコンセプトに沿った
自己PRと志望動機を記述する

ESの代表的なテーマは、学生時代に力を入れたことや、自分の強みなどを伝える"自己PR"と、入社後にやりたいことなどを伝える"志望動機"です。自己分析の内容を参照しながら、抽象的な表現ではなく、具体的なエピソードをからめた表現で"あなたらしさ"を伝えましょう。

Webサイトのフォームから ESを提出する場合には、採用担当者がキーワード検索で応募者を選別する場合もあります。自分が使用できるソフトウェア、スクリプト・プログラム言語などは具体的に記入しましょう。

ESの内容と、履歴書・ポートフォリオ・面接の内容が矛盾しないよう注意することも大切です。CHAPTER3で解説したポートフォリオ制作の指針（コンセプト）を思い出し、その内容に沿った自己PRと志望動機を記述しましょう。

筆記試験・課題提出・面接

TOPICS: 6

ES・履歴書・ポートフォリオによる選考を通過すると、
筆記試験や課題提出が課される場合もあります。
さらに面接を経て、内定を出すかどうかが判断されます。

問題に慣れれば
筆記試験の点数は上がる

　筆記試験は、クリエイティブ業界はもちろん、それ以外の業界でも広く実施されています。代表的な筆記試験には、国語力を問う"言語問題"、計算力と論理的思考力を問う"非言語問題"、性格や仕事の適性を調べる"性格適性問題"、基礎学力や社会への関心度を問う"一般常識・時事問題"があります。短時間で数多くの問題を解くことが求められますが、難易度は高校受験レベルです。市販されている参考書を数冊解いて問題に慣れれば、得点は伸びていきます。

入社後担当する仕事に近い内容の
課題が出される

　クリエイティブ業界では、課題提出が求められるケースも多々あります。会社が指定する場所で取り組む場合もあれば、自分の作業環境を使う場合もあります。作業時間は、前者なら数時間、後者なら長くて1週間程度です。また、インターンシップ期間中に課題を出す会社もあります。
　課題の内容は、デッサン・Webサイトやゲームの企画・デザイン画を参照しながらの3DCGモデリング・キャラクターの3DCGアニメーションなど、会社や志望職種によって様々です。多くの場合、入社後担当する仕事に近い内容の課題が出され、技術レベル・センス・作業速度・正確性・問題解決能力などが審査されます。

面接官が判断するのは
"この人と一緒に働きたいかどうか"

　面接では、自己PR・志望動機はもちろん、"最近見た映画""ポートフォリオ内の自信作"など、様々な質問をされます。やり取りを通して、面接官は"この人と一緒に働きたいかどうか"を判断しています。採用が決まれば、面接官はあなたの上司や先輩になります。後々まで良い関係性が築けるよう、礼節をもって、嘘偽りのない受け答えを心がけましょう。
　面接時には、作品の実物・描き溜めたラフスケッチ・自作ゲームを試遊できるタブレットPCやスマートフォン・企画書のパネルなどをもち込める場合もあります。これらには実績や熱意をわかりやすく伝える効果があるので、念のため準備しておくと良いでしょう。
　特に指定がなければ、面接時にはスーツを着用しましょう。私服を指定された場合でも、極端にくだけた服装は避け、できれば襟のあるシャツやジャケットを着用した方が良いでしょう。
　前述の筆記試験と同様、面接も慣れるほどにリラックスして話せるようになります。キャリアセンターが主催する模擬面接の機会などを有効活用し、面接の練習を繰り返しましょう。

TOPICS: 7

入社後のキャリアデザイン

ここでは、入社直後から30代にかけての働き方を解説します。
入社時点から3年先・10年先を意識することで、
自分のキャリアを長い目でデザインできるようになります。

入社直後は、"働くこと"に慣れ仕事の基礎力を身に付ける期間

入社から3年目くらいまでは、"働くこと"自体に慣れると共に、挨拶・メールの書き方・電話対応・言葉遣い・上司への報告のやり方・仕事の進め方など、仕事の基礎力を身に付ける期間です。仕事はチームで取り組むことが多いため、チームワークに慣れることも大切です。

この時期、多くの新人が"頭のなかで思い描いていた仕事"と"現実の仕事"のギャップに直面し、戸惑うことになります。「雑用ばかりで、やりがいを感じない」「人間関係になじめない」などの理由で、早々に辞めていく人も少なくありません。ただし入社間もない時期の離職は、本人にとっても会社にとっても損失です。悩みや不満があるなら1人で抱え込まず、まずは会社の上司や先輩に腹を割って相談しましょう。

常に学び続ける姿勢を忘れず主体性をもって行動する

クリエイティブ業界の仕事で必要とされる知識や技術は目まぐるしく変化していきます。流行も移り変わります。そのため、この業界で働く人には、職種を問わず常に学び続ける姿勢が求められます。"学校を卒業したから、勉強しなくて良い"という考えでいると、自分の後に入社した後輩に追い抜かれるかもしれません。

多くの場合、仕事の忙しさは一定ではなく、波があります。なにもやることがない"隙間時間"ができる場合もあるでしょう。そんなときに漫然と指示を待っていてもなにも生まれません。自分にできそうなことを考え、主体性をもって行動するようにしましょう。

一人前になると、自分で考え実行し、成果を出せるかが試される

入社から5年程度が経過し、ほぼ一人前に仕事ができるようになると、上司から細かく指示される機会が減ってきます。仕事のやり方を自分で考え、実行し、成果を出せるかが試されます。この頃から、同期の間でも仕事の質や向き合い方に差がつくようになり、評価にも差が出てきます。

30代になると、特定分野のエキスパートを目指して技術やセンスを磨くか、次世代のディレクター・マネージャー候補として管理や経営の能力を高めていくかの岐路が見えてきます。岐路に立つ"そのとき"に備えて、自分はどちらの方向に進みたいのか、意識しておくと良いでしょう。

また、この時期には多くの人が結婚・出産などの節目をむかえ、働き方・生き方を見直します。所属する会社で働き続けるか、転職をするか迷う人も増えます。そして35歳頃を境に、転職求人数は次第に減っていきます。

INTERVIEW －先輩インタビュー ❶ －

絵本作家
岩田 明子さん

美術大学卒業後、大手百貨店の宣伝課でグラフィックデザインを担当
専業主婦を経て、絵本作家となる

在学中から作家志望だったものの
デザイナーとして就職

　美術大学の視覚伝達デザイン学科で学んだ岩田さんは、当時から作家を志望していたと語ります。「卒業後、すぐフリーランスになれる経済力はなかったので、就職して貯金しようと思いました」。大手百貨店の宣伝課にグラフィックデザイナーとして就職し、チラシ・ポスター・DMなど、様々な宣伝媒体を手がけたそうです。

　入社当初、世の中は好景気にわいており仕事はたくさんあったと言います。しかし、数年後にバブルが崩壊。宣伝課の仕事は激減しました。「正社員だったので解雇はされませんでしたが、出社してもやることがなく、時間をもてあましていました。貯金もできたし、1年間は絵を描いて過ごそうと思い退職したのです」。

子育てを通して絵本の世界を知り
絵本作家を目指そうと決意

　得意のアクリル画を描いては公募展に応募したものの、一向に入選しないまま1年が経過。岩田さんはデザイン会社でフルタイムのパートを始めました。「その後、前職時代に結婚した夫との間に息子が生まれ、専業主婦になったのです。子育てに追われる日々のなか、息子と一緒に行った図書館で絵本の世界を知りました」。

　自分でも絵本を作ってみたいと思った岩田さんは、息子さんのために3冊の絵本を自作。3冊目が完成する頃には、これを仕事にしたいと思うようになっていました。「1年やって結果が出なければ諦めようと決めて、プロの絵本作家を目指す人のための"絵本塾"に入ったのです」。

　今では岩田さんの代表作になっている『ばけたくん』シリーズの1作目のストーリーは、この絵本塾で練り上げたと言います。「絵本作りは、絵を描くこと以上にストーリーを考えることが難しいです。絵本塾の先生方は、"人生経験を積むことも大切"とおっしゃっていました」。結局、ストーリーを練り上げるまでに1年、その絵を描き上げるまでに1年を要しました。そうして入塾から1年が経過したころ、別の作品が絵本コンテストで金賞を受賞、出版が決まりました。これを機に、岩田さんは絵本作家として本格的に活動することを決意したのです。

　インタビューの最後、岩田さんはデザイン雑誌の切り抜きを見せてくださいました。「"どんなに小さな仕事も手を抜くな。良い仕事の積み重ねが、そのうち誰かの眼にとまる" デザイナーの倉俣 史朗さんの言葉だそうです。最初に就職したときから、ずっとこの言葉を胸に仕事と向き合ってきました」。

▶ 岩田 明子さんの働き方・生き方

	20代	30代	40代
仕事	百貨店の宣伝課でグラフィックデザイナー（正社員）として勤務	デザイン会社でパート／デザイン以外の業界でパート	『ばけたくん』シリーズの1作目を出版／絵本作家として本格的に活動。年2回ペースで新作を出版
人生	美術大学でデザインとイラストを学ぶ／結婚／絵を描いて公募展に応募	子供の誕生／絵本を制作／子供のために絵本制作を学ぶ／絵本塾で絵本制作を学ぶ／絵本コンテストで金賞受賞	
自分の役割	学生／就業者／妻	就業者／子供／親	学生（再学習）／就業者

一番大変だった時期

絵本作家になろうと決めてから、後に代表作となる『ばけたくん』シリーズの1作目の出版が決まるまでの数年間は、なんの保証もなく先行きの見えないなかで、ひたすら絵本の創作を続けていたそうです。この時期が、一番精神的に大変だったと岩田さんはふり返ります。

▶ 岩田さんの代表作『ばけたくん』シリーズ

『ばけばけばけばけばけ ばけたくん』（2009年／大日本図書）以降、これまでに4作品が出版、韓国語版も作られている人気シリーズです。本編の絵は、美術大学時代から愛用しているアクリル絵具で描かれています。子育てを通して絵本の魅力を知ったという岩田さん。『ばけたくん』シリーズに登場する同名のキャラクターのモデルは、ご自身の息子さんだそうです。

[**キャリアデザインのポイント**

子育てによる環境の変化がきっかけとなり、絵本作家を目指すことにした岩田さん。一念発起して通い始めた絵本塾での新たな学びが、目標の実現を後押ししました。教育機関を卒業した後、新たに学んだことが、新しいキャリアにつながっています。]

INTERVIEW －先輩インタビュー ❷－

ゲーム会社勤務／3DCGデザイナー
花村 陽子 さん

ゲーム業界の第一線で10年以上にわたり開発に没頭
結婚・出産を機に時短勤務を選択し、新しい働き方を試行錯誤中

出産を機に生活が一変
周囲への罪悪感に悩む

　花村さんは20代中頃からゲーム開発の仕事を始め、その後20年近くにわたり、同じ会社に勤務し続けています。「入社当時、3DCGは今ほど身近な表現ではなく、使いこなせる人は少数でした」。学校で3DCGを学んだものの、まだまだ初心者だった花村さんは、上司から3DCG全般の知識と技術を教え込まれました。「当時は無自覚でしたが、すごく恵まれた環境にいましたね」。

　その後10年以上にわたりゲーム開発に没頭した花村さんは、30代後半で結婚・出産という人生の転機を迎え、生活が一変しました。「産休・育休を経て会社に復帰したものの、出産前のような働き方はできなくて、19時になったら帰らなきゃいけない。それが一番つらかったですね」。デザイナーの仕事は"これで終わり"という明確な基準がなく、突発的に変更が発生することもあります。臨機応変な対応ができなくなった花村さんは、会社に対する罪悪感に悩まされたと言います。「育児の大部分を肩代わりしてくれる自分の親や、子供に対する罪悪感もありました」。

　悩んだ花村さんは、仕事と育児の両立に関する書籍を数多く読んだそうです。「仕事と育児を両立するには、罪悪感のマネジメントと、自分がどうしたいかをクリアにすることが必要だとわかりました」。こうして花村さんは、復帰後の2年間避け続けてきた時短勤務の申請を決意しました。

時短勤務申請後は
ノウハウや情報を周囲と共有

　現在では、今まで以上に勤務時間中は思いっきり仕事に打ち込むことを徹底していると言います。「自分のノウハウをマニュアル化して周囲に伝える。自分のメールを周囲にも共有し、自分だけが知っている情報をなくすなど、周囲と連携しながら働き方を試行錯誤しています」。花村さんがノウハウや情報を共有した結果、周囲のスキルが上がり、チーム全体の仕事の効率化にもつながっているそうです。

　最近は妻が育児中の男性社員も増えており、周囲の理解を得やすくなっていると言います。「長年勤めた社員が辞めることは、会社にとって損失です。今後は仕事と育児の両立が当たり前の社会になるでしょう。会社の制度や、両立について先々の心配をするより、目の前の仕事を1つ1つ真面目にやって、周囲との信頼関係を築いていくことが、理解や協力を得る一番の方法だと思っています」。今後の目標は、仕事と育児を楽しみながら両立し、通常勤務と同等以上の成果を出すことだと語ってくれました。

▶ 花村 陽子さんの働き方・生き方

	20代	30代	40代
仕事	●アルバイト ●派遣会社からデザイナーとしてゲーム会社に出向 ●派遣先のゲーム会社で正社員に転換	●ゲーム会社でデザイナー(正社員)として勤務 ●産休・育休取得(半年間)	●時短勤務を申請
人生	●人文学系の大学に通う ●学校で3DCGを学ぶ	●結婚 ●子供の誕生	

＼一番大変だった時期／

自分の役割:
- 学生 / 学生(再学習)
- 就業者 / 就業者
- 子供
- 妻
- 親

> 育休復帰後から時短勤務の申請を決意するまでの2年間が一番辛かったと花村さんは語ります。「仕事も育児も"自分がやらなくてはいけない"と思い込んでいたのです。でも、出産前のような働き方はできず、育児も親のサポートが必要で、周囲への罪悪感に押しつぶされそうでした」。

▶ 平日のスケジュール

(円グラフ：睡眠／朝食・家事／通勤／仕事／帰宅／育児／夕食・家事)

「現在は9:30〜18:30の時短勤務です。時短制度は定時からマイナス2時間が認められていますが、私は親のサポートがある恵まれた環境のため、ほぼ定時まで働いています。残業は余程のことがなければやりません。帰宅後は子供の世話をして、21:00頃に寝かしつけた後、夫と自分の夕食を作っています」(花村さん)。

[**キャリアデザインのポイント**]

出産を機に、それまでの働き方・生き方の見直しが必要になった花村さん。周囲の人々のサポートや、時短勤務などの支援制度を活用しつつ、率先して後進の育成に努めることで、この転機を乗り越える道筋を見つけました。

INTERVIEW －先輩インタビュー❸－

グリー株式会社勤務／クリエイター

小牧 英智 さん

漫画と3DCGの仕事で腕を磨いた後、ハリウッドの映像制作に挑戦
ストーリーボードアーティストを経て、国内でゲーム開発に携わる

ハリウッドで働くことを目標に
ゲーム会社で勤務しつつ、大学へ通う

　かつて漫画家を志していた小牧さんは、18歳で赤塚賞（漫画の新人賞）の佳作を受賞。都内の美術短期大学に通いつつ、漫画家のアシスタントをしていました。「当時の私の憧れはハリウッド映画で、その壮大な世界観・脚本・VFXなどに魅了されていました。日本でやれる仕事で、一番近いものは漫画家だろうと思ったのです」。

　しかし、ハリウッドで働きたいという思いが強かった小牧さんは、漫画家からVFXアーティストへと目標を転向。再び学校に通って3DCGを学んだ後、国内のゲーム会社に就職しました。「いずれはハリウッドにわたるつもりでしたが、そのときの実力では難しかったので、自分を受け入れてくれる会社に入りました」。入社当初はモデラーとしてゲームの背景やキャラクターを作ったものの「絵の方が得意で、3DCGは向いていなかったですね」と小牧さんはふり返ります。絵の力が認められ、ゲームのキャラクターデザイナーに抜擢されるなど、順調に経験を重ねました。

　その後は別のゲーム会社に転職。並行して通信制の美術大学で2年間学びました。「アメリカで働くにはビザが必要で、4年制大学の卒業資格がないと、ビザ取得は難しいとアドバイスされたのです」。大学を卒業した小牧さんは、ハリウッドで働くという夢を叶えるため渡米しました。「反対する人もいましたが、行きたい気持ちが強かったですね。行かずに後悔したくない。行って駄目なら諦めがつくと思っていました」。

渡米後も努力を重ね
絵の仕事ならなんでもやる姿勢を貫く

　渡米後は現地の学校で英語やCGを学び、1年後に小規模な映像制作会社に就職しました。「ストーリーボード・コミックス・絵本など、絵の仕事ならなんでもやっていました」。やがて、O-1ビザ取得を機にフリーランスとして独立。同じタイミングで結婚もしました。「ストーリーボードアーティストとして活動した後、妻の妊娠を機に帰国。今はグリーでキャラクターデザインを担当しています」。

　自分が興味のある仕事以外でも、周囲から求められた仕事は100％やりきると小牧さんは語ります。「どんな依頼も、自分の可能性を広げるチャンスなのです。そうやって色々なことに挑戦した結果、自分のように漫画が描ける人の仕事の幅を広げられたと思います」。最後に小牧さんは、自分が信じる"法則"を語ってくれました。「真剣に努力して失敗したことは、後でふり返ってみると全然失敗ではない。だから努力している限り、失敗を恐れる必要はないのです」。

▶ 小牧 英智さんの働き方・生き方

	10代	20代	30代	40代
仕事		漫画家の森田まさのり氏のアシスタントを務める / 漫画家の荒木飛呂彦氏のアシスタントを務める / 2D&3Dデザイナー（正社員）として勤務	株式会社ナムコで2Dアーティストとして勤務 / 株式会社ゲームリパブリックで2Dアーティスト（正社員）として勤務 / アメリカのFilmworks/FXでコンセプトアーティスト（正社員）として勤務 / 2Dアーティスト（フリーランス）として勤務	グリー株式会社でクリエイター（正社員）として勤務
人生	赤塚賞（漫画の新人賞）の佳作に入選	美術短期大学でデザインを学ぶ / 学校で3DCGを学ぶ	通信制の美術大学で学ぶ / 渡米 / 語学学校やCGスクールで学ぶ / 結婚 / 帰国 / 子供の誕生	

一番大変だった時期

自分の役割	学生	学生／就業者／学生（再学習）／就業者／学生（再学習）／就業者		
	子供		夫	親

小牧さんの一番大変だった時期は、渡米からフリーランスのアーティストとしてアメリカで働けるO-1ビザを取得するまでの期間でした。「途中でビザを失効しそうになり、もう帰国するしかないと思ったこともありました。それでも"努力すれば運が開ける"と信じ、O-1ビザ取得のために奔走していました」。

▶ アメリカ在住時に手がけた作品

漫画家のアシスタントをしていた小牧さんは、様々なスタイルの絵を模倣できると言います。「青年向けのコミック（左上）、子供向けの絵本（右上）、リアルなストーリーボード（右）など、求められればどんな絵でも描きます。日米問わず、どこの会社でも"色々なスタイルの絵が描ける"という点が評価されてきましたね」。

キャリアデザインのポイント

スタンフォード大学のJ・D・クランボルツ教授は"個人のキャリアの8割は予想しない偶発的なことによって決定される"としています。この偶然をステップアップの機会に変えていくためには、失敗を恐れず、新しいことに挑戦し続ける小牧さんのような姿勢が大切です。

著者略歴

中路 真紀（なかみち・まき）

東京工芸大学芸術学部 准教授。株式会社JETMAN Founder・取締役。1級キャリア・コンサルティング技能士。富士フイルムにて労政職、ソニー・ミュージックエンタテインメントにてPSソフト『クーロンズ・ゲート』(1997)などのゲーム開発職を経て、デジタルコンテンツ・UIUX制作会社を設立。クリエイターのスキル開発およびキャリア教育に15年余携わる。執筆協力『ポートフォリオの教科書』(2009／ワークスコーポレーション)など。

尾形 美幸（おがた・みゆき）

株式会社ボーンデジタル CGWORLD編集部所属。執筆・編集・講師業などに従事。東洋美術学校 非常勤講師。東京藝術大学大学院修了、博士(美術)。著書に『CG&ゲームを仕事にする。』(2013)、『ポートフォリオ見本帳』(2011／ともに株式会社エムディエヌコーポレーション)。共著書に『改訂新版ディジタル映像表現』(2015／公益財団法人 画像情報教育振興協会(CG-ARTS))、『CGクリエーターのための人体解剖学』(2002／ボーンデジタル)がある。

本書を制作するにあたり、下記の会社・教育機関にご協力いただきました(50音順／敬称略)。心よりお礼申し上げます。

会社：面白法人カヤック、株式会社NHKアート、株式会社クリープ、株式会社コロプラ、株式会社コンセント、株式会社サンジゲン、株式会社バンダイナムコスタジオ、株式会社ポリゴン・ピクチュアズ、花梨エンターテイメント、グリー株式会社

教育機関：大阪デザイナー専門学校、大阪電気通信大学、九州大学、九州デザイナー学院、宝塚大学、デジタルハリウッド大学、東京工科大学、東洋美術学校、トライデントコンピュータ専門学校、日本工学院八王子専門学校、日本電子専門学校、福岡デザインコミュニケーション専門学校、文京学院大学、武蔵野美術大学

採用担当者の心に響く ポートフォリオアイデア帳

クリエイティブ業界への就職と、入社後のキャリアデザイン

2016年2月25日 初版第1刷 発行
2022年2月25日 初版第4刷 発行

著者　　中路 真紀（株式会社JETMAN）
　　　　尾形 美幸
発行人　村上 徹
編集　　加藤 諒
発行　　株式会社 ボーンデジタル

〒102-0074 東京都千代田区九段南一丁目5番5号
九段サウスサイドスクエア
Tel: 03-5215-8671　Fax: 03-5215-8667
www.borndigital.co.jp/book/
E-mail: info@borndigital.co.jp

デザイン　　平田 頼恵（SLOW inc.）
写真撮影　　弘田 充
印刷・製本　株式会社 東京印書館

ISBN：978-4-86246-293-0
Printed in Japan
©2022 by Maki Nakamichi, Miyuki Ogata and Born Digital, Inc.
All rights reserved.

価格は表紙に記載されています。
乱丁、落丁等がある場合はお取り替えいたします。
本書の内容を無断で転記、転載、複製することを禁じます。